KB150429

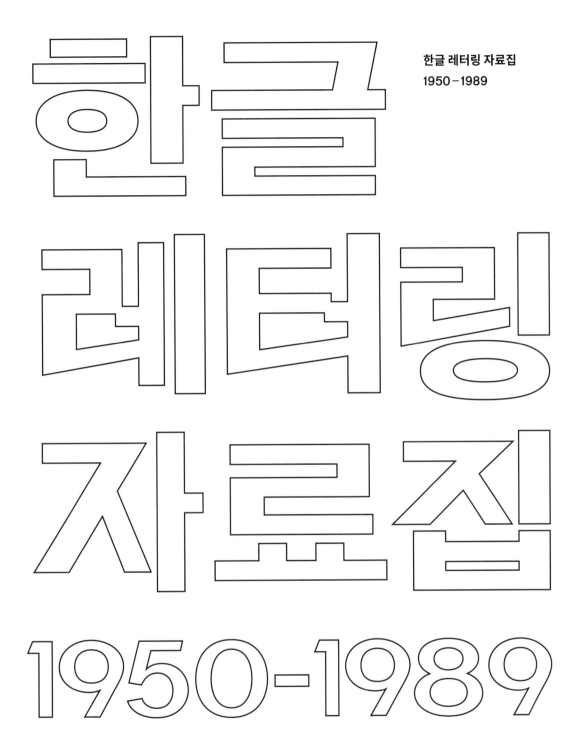

한글 레터링 자료집
1950-1989

# 한글 레터링 자료집

# 1950-1989

propaganda

1950년부터 80년대까지 한글 레터링의 주요 사례를 수집한 이 책은 2014년 출간한 〈한글 레터링 자료집 1950-1985〉의 개정판이다. 초판이 절판된 지 꽤 지난 시점에서 책을 찾는 독자의 요청이 여전히 있는 데다가 초판 제작진 사이에 내용 보강의 필요성이 제기되어, 2년간의 자료 조사와 글자의 디지털 처리 등을 거쳐 개정판을 내게 되었다. 이 책이 초판과 다른 점은 크게 세 가지다.

첫째, 새로운 레터링 100여 개를 추가로 발굴했다. 초판에 실은 315점 레터링 중에서 중요도가 떨어지는 것들을 일부 탈락시킨 결과, 개정판에서 우리는 모두 389점의 레터링을 수록했다. 새로운 레터링은 영화와 음반 타이틀의 비중이 높다. 둘째, 수록 범위를 1950~1985년에서 1989년까지로 늘렸다. 이로써 광고 산업의 성장, 86아시안게임과 88서울올림픽 등 국가적 이벤트 흐름 속에서 글자 환경이 급격히 현대화되는 이행 과정을 좀 더 뚜렷하게 감지할 수 있도록 했다. 셋째, 개별 레터링에 대한 해설을 더했다. 글자 하나하나에 대한 기술적인 설명 외에 과제의 성격, 즉 레터링을 둘러싼 사회·경제적 배경도 중요하게 다뤘고, 레터링이 적용된 '원본', 즉 그것이 실제로 사용된 용례를 각각 제시해 해당 레터링을 더 잘 이해하는 데 도움이 되도록 했다. 다시 말해, 이 책은 더 많은 레터링을 더 면밀히 선별하고 각각의 레터링에 대한 해설을 추가한, 초판의 확장 겸 심화 버전이라 할 만하다.

초판에서 우리는 레터링에 대해 '특정한 의도를 가지고 조형적인 규칙에 따라 작성한 글자'로 폭넓게 정의한다고 말했다. 이 말을 수정할 필요는 없지만 손글씨 기반의 일회성 글자도 일부 포함된, 조금은 느슨한 목록이라고 해야 할 것 같다. 여기 나오는 모든 레터링이 '의도'를 가진 글자라는 점만은 다시 한번 강조하고 싶다. 반복하면, "이것들은 상품의 장점을 극대화하기 위해, 행사를 효과적으로 알리기 위해, 회사의 매력을 돋보이게 하려고, 특정 사상과 견해를 강조하기 위해, 잡지나 영화 타이틀로서 미디어의 성격을 명확하게 하려는 목적으로" 소용된 글자다. 따라서 이 글자들을 보면서 우리는 당시 사람들이 당면한 환경 속에서 상품이나 서비스 또는 상표 이름 따위에 어떤 이미지를 부여하려 했는지 유추해 볼 수 있다.

초판이 출간된 2014년 즈음에는 한글 레터링이 재발견되는 시기, 1990년대 들어 거의 사라지다시피 했던 레터링이 각광받기 시작하면서 한글 조형이 레터링 형식으로 활발하게 실험되던 때였다. 체감상, 한글 레터링은 그래픽 디자이너와 서체 디자이너의 중요한 표현 수단으로 계속 발전하고 있고, 과거 유산으로부터 영감을 얻어 새로운 미감을 창조하려는 노력 또한 여전하다. 이 책은 한글 레터링이 가장 융성했던 시절의 기록, 과거를 보존한 자료집이다. 오늘의 시각 작업자에게 유용한 힌트와 자극을 주는 자료가 되길, 적어도 (오늘을 있게 한) 과거를 이해하는 데 도움이 되길 기대해 본다.

일러두기
• 여기 수록한 레터링은 '원본'이 아니라, 인쇄 매체에
게재된 것을 토대로 디지털 관련 툴을 이용해 재드로잉
(redrawing)한 글자다.
• 조형의 특성을 명확하게 보여 주기 위해 대부분 글자의
원래 크기를 확대해 실었다.
• 각각의 레터링에 '글자, 글자 종류, 의뢰인, 연도'를 밝혀
놓았다. 여기서 '연도'는 레터링이 인쇄 매체에 처음 나타난
시점이다. 영화 타이틀은 영화의 개봉 시점을 연도로
표기했다.

# 1950년대

1950 – 1959

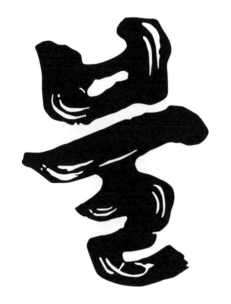
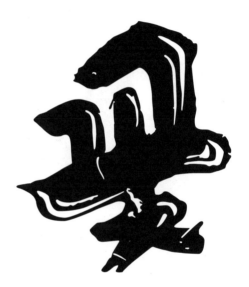

불꽃
공연 타이틀
극단 신협, 1952

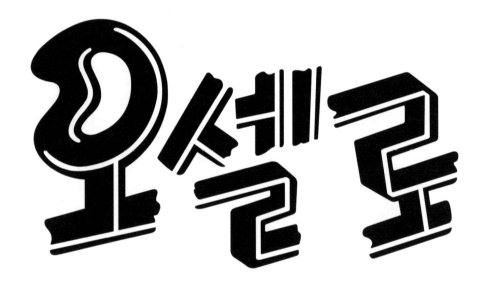

오셀로
연극 타이틀
극단 신협, 1952

# 소년음악사

소년음악사
**책 타이틀(아동교양서)**
수도문화사, 1952

장글·짐
**영화 타이틀**
동양영화 배급, 1952

**가협**

공연 단체명

1952

석방인
**김광주 장편소설**
대영당, 1953

사랑의 밀사
**가극 공연 타이틀**
**가극단 희망, 1953**

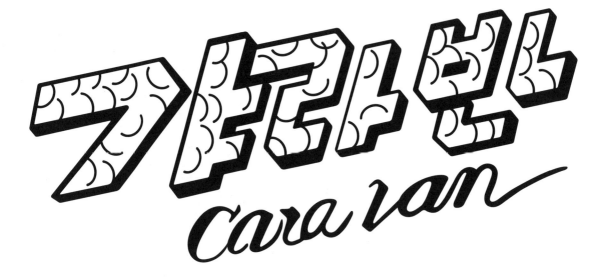

갸라반
영화 타이틀
평화극장 개봉, 1954

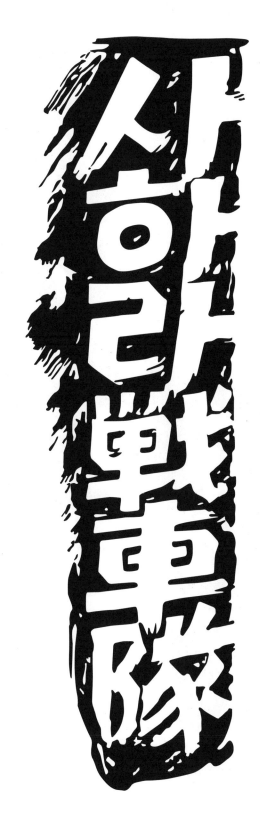

사하라전차대
영화 타이틀
한국영화예술사 배급, 1954

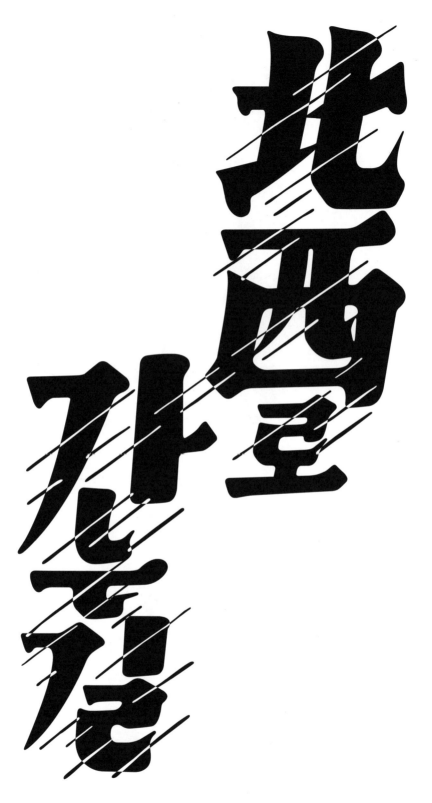

북서로 가는 길
영화 타이틀
중앙영화사 배급, 1954

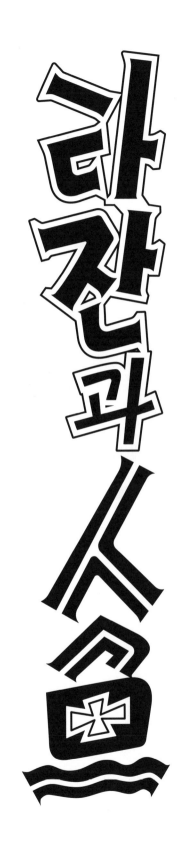

타잔과 인어
영화 타이틀
수도극장 개봉, 1954

# 다이아몬드 콘사이스

다이아몬드 콘사이스
책 타이틀(사전)
문창사, 1954

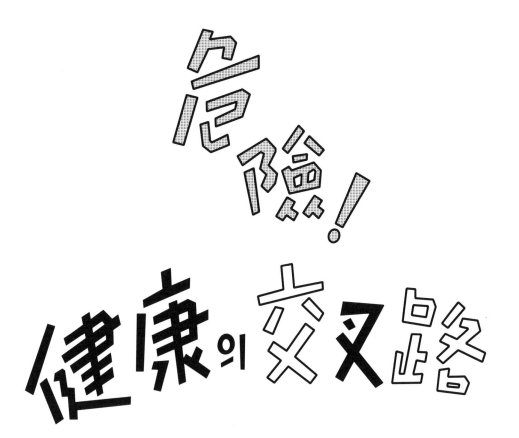

위험! 건강의 교차로
광고 문안(보혈강장제 '네오톤')
유한양행, 1955

검객 시라노
영화 타이틀
단성사 개봉, 1955

# 못살겠다 갈아보자!

못살겠다 갈아보자!
선거 슬로건
민주당, 1956

음악발표회
광고 문안(음악회)
북한산예술학원, 1956

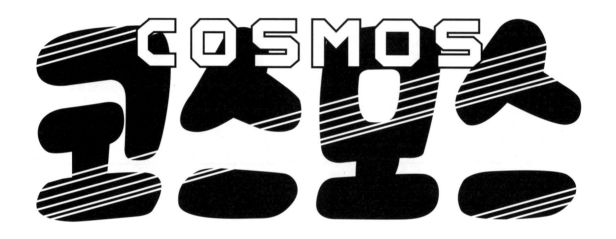

코스모스 COSMOS
상표명(의약품)
CCC(미국), 1956

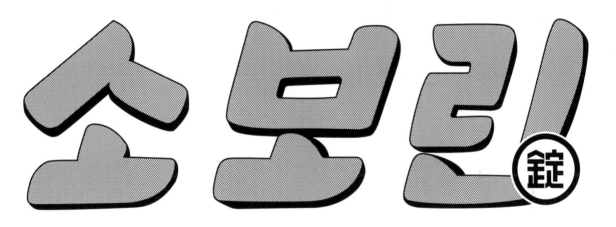

소보린정
상표명(진통제)
근화약품, 1956

兄弟는勇敢하였다

**형제는 용감하였다**
영화 타이틀
동양영화 배급, 1957

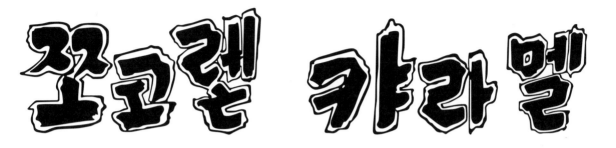

쪼코렡 캬라멜
상표명
동양제과공업, 1958

네오 오잉 산정
상표명(어린이 상비약)
종근당제약사, 1958

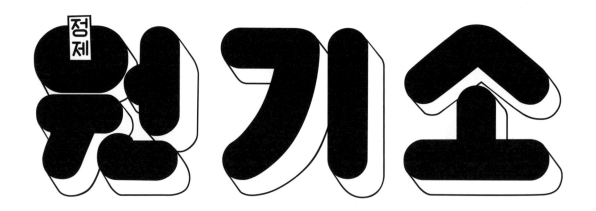

원기소
상표명(종합영양제)
서울약품, 1958

정제 영양소
상표명(종합영양제)
서울약품, 1958

히스베닌
상표명(호르몬제)
1958

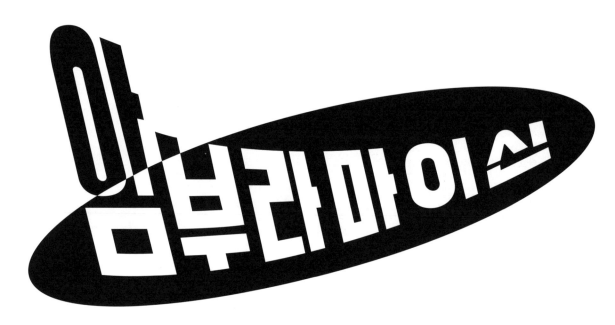

암부라마이신
상표명(항생제)
1958

금강양말
상표명
금강양말공업사, 1958

석산양말
상표명
석산섬유공업, 1958

# 小說公園

소설공원
잡지 제호
신태양사, 1958

격노
영화 타이틀
제일영화사 배급, 1958

노루모
상표명(종합위장약)
선림제약, 1958

美美 마담 영양 크림

미미 마담 영양 크림
**상표명(화장품)**
미미화장품, 1959

美香 化粧 비누

미향 화장 비누
**상표명(비누)**
애경유지공업, 1959

**ABC 비타민 크림**
상표명(화장품)
태평양화학공업사, 1959

**ABC 향수 포마-드**
상표명(화장품)
태평양화학공업사, 1959

# 피로에 일격!

피로에 일격!
광고 문안(종합영양제)
서울약품, 1959

# 東洋와이샤쯔

동양 와이샤쯔
상표명(의류)
동양 와이샤쯔, 1959

회충
광고 문안(구충제 '비페라')
종근당제약사, 1959

# 금성라듸오

금성라듸오
상표명(가전)
금성사, 1959

살아야 한다
영화 타이틀
세연영화사, 1959

**남의 속도 모르고**
**영화 타이틀**
**자유영화공사, 1959**

오! 내 고향
영화 타이틀
김프로덕션, 1959

몬테 크리스트 백작
영화 타이틀
남화 배급, 1959

동백꽃
영화 타이틀
동신영화사, 1959

내 품에 돌아오라
영화 타이틀
서라벌영화사, 1959

풋사랑
영화 타이틀
단성사 개봉, 1959

젊은 사자들
영화 타이틀
국제영화 배급, 1959

사랑할 때와 죽을 때
영화 타이틀
범한영화사 배급, 1959

벌거벗긴 한국경제의 생태
책 타이틀(경제시평)
육영사, 1959

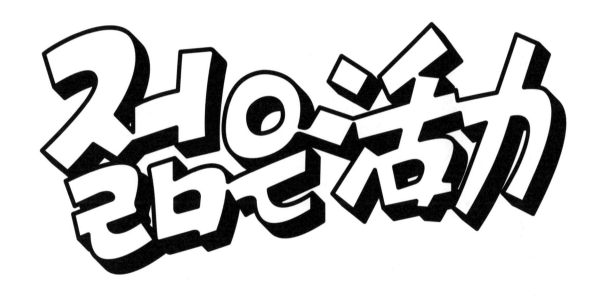

**젊은 활력**
광고 문안(호르몬제 '오카사정')
1959

# 1960년대　　　　　　　　　1960-1969

우리文化의方向

우리 문화의 방향
신문 대담 타이틀
동아일보, 1960

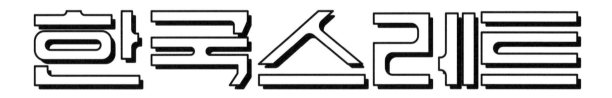

한국스레트
회사명(건축자재업)
한국스레트공업, 1960

# 자유세계

자유세계
잡지 제호(이념 교양지)
자유아시아프레스, 1960

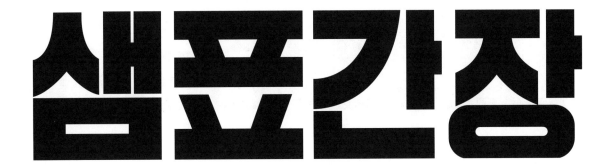

샘표 간장
상표명(영양 조미료)
샘표간장, 1960

세파민
상표명(자율신경안정제)
삼성제약소, 1960

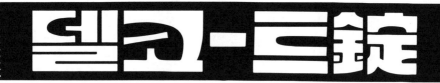

가나다 분백분
상표명(화장품)
대륙화학공업사, 1960

델코-트정
상표명(신경통 치료제)
태평양화학공업, 1960

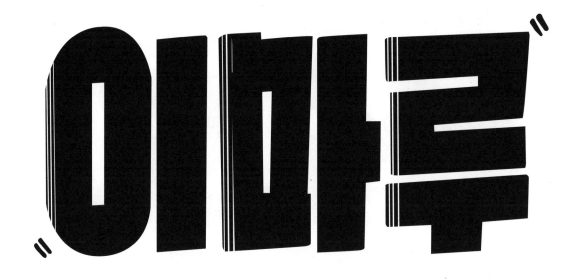

이마루
상표명(위장약)
금화제약, 1960

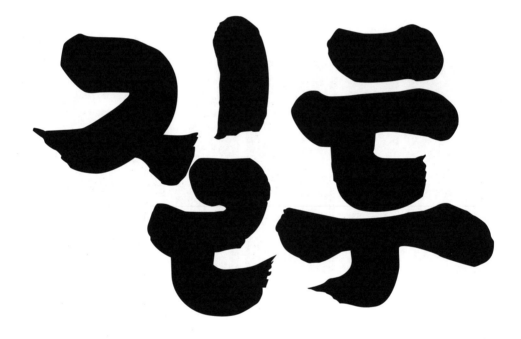

**질투**
영화 타이틀
대성영화사, 1960

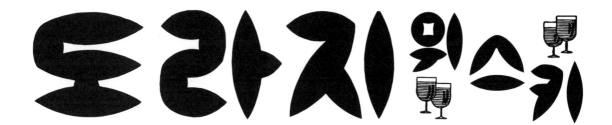

**도라지 위스키**
상표명(주류)
국제양조장, 1960

라듸오 百貨
하이파이社

**라듸오 백화 하이파이사**
회사명(전기·전자제품)
하이파이사, 1960

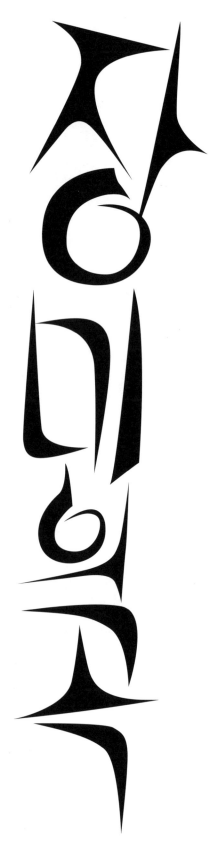

장미의 곡
영화 타이틀
오향영화사, 1960

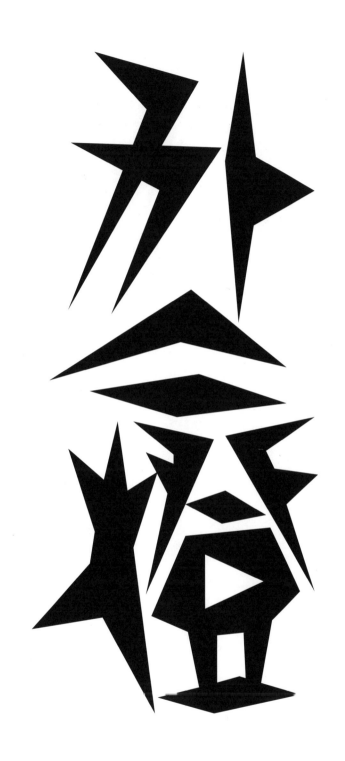

까스등
영화 타이틀
중앙극장 개봉, 1960

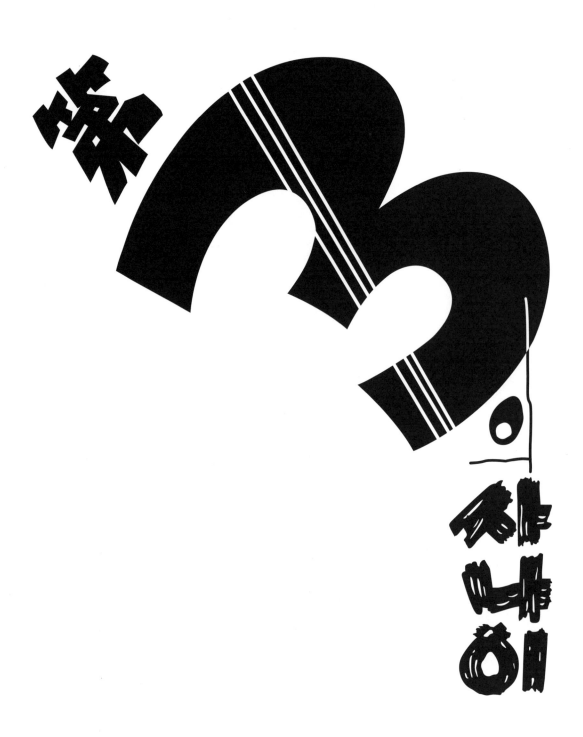

제3의 사나이
영화 타이틀
경남·계림극장 개봉, 1960

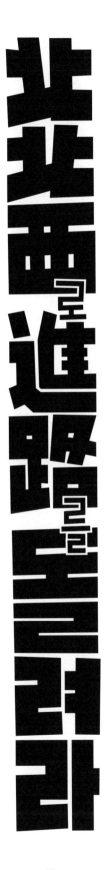

**북북서로 진로를 돌려라**
영화 타이틀
불이영화 배급, 1960

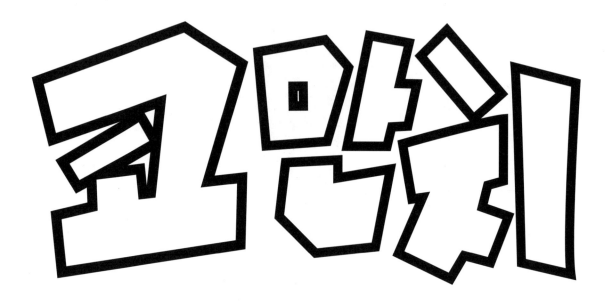

코만치
영화 타이틀
시네마코리아 개봉, 1960

파파제
상표명(위장약)
신신약품, 1961

# 서울의지붕밑

서울의 지붕 밑
영화 타이틀
신필림, 1961

# 흑사탕비누

흑사탕 비누
상표명(비누)
럭키, 1961

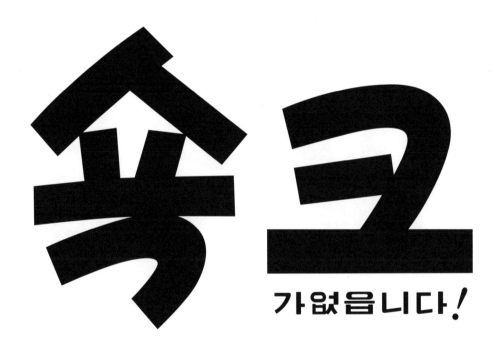

쇼크가 없읍니다!
광고 문안(페니실린 V정 '칼시펜')
종근당제약사, 1961

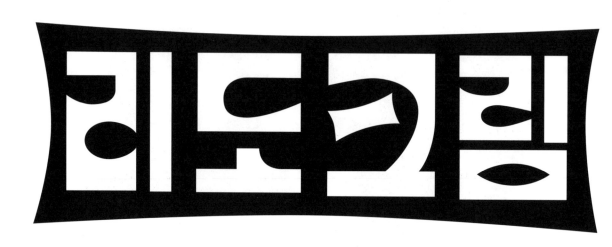

리도크림
상표명(화장품)
태평양화학공업, 1961

# 아리랑

아리랑
___
**상표명(담배)**
전매청, 1961

# 통계월보

통계월보
___
**잡지 제호**
서울시, 1961

그는 알고 있다
영화 타이틀
을지극장 개봉, 1961

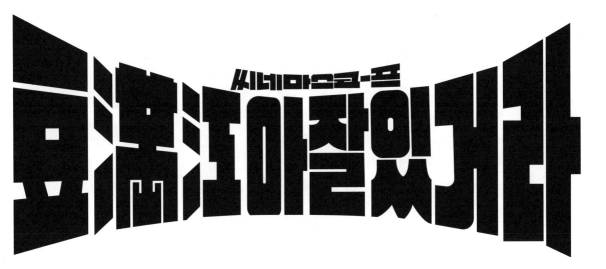

전장이여 영원히
영화 타이틀
한국예술영화, 1961

두만강아 잘 있거라
영화 타이틀
한흥영화사, 1962

# 횃숀밀ㄱ로숀

**횃숀밀크로숀**
상표명(화장품)
태평양화학공업, 1962

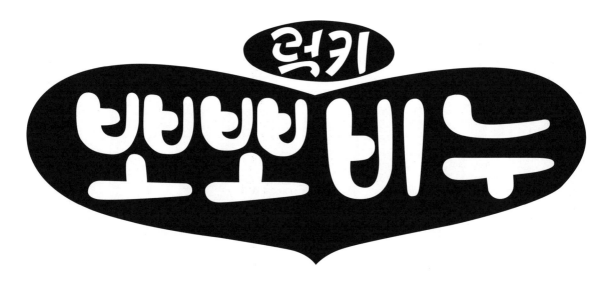

**럭키 뽀뽀비누**
상표명(비누)
럭키, 1962

**쎄일즈맨의 죽음**
**연극 타이틀**
드라마센타, 1962

**사랑을 다시 하지 않으리**
영화 타이틀
한성영화사, 1962

불랙보드 · 쟝글
영화 타이틀
아카데미 개봉, 1962

십계
영화 타이틀
불이영화 배급, 1962

뇌염!
광고 문안(모기약 '녹크다운')
유린제약, 1962

사파이아
영화 타이틀
동아영화흥업 배급, 1962

럭키치약

**럭키치약**
상표명(치약)
럭키, 1962

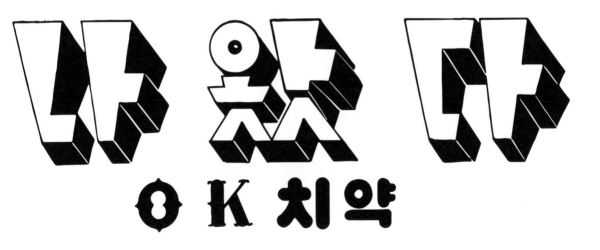

**나왔다 OK치약**
상표명(치약)
OK치약, 1962

웅고집
영화 타이틀
유한영화, 1963

# 알바마이신

알바마이신
상표명(항생제)
일성신약, 1963

안정
선거광고 문안
민주공화당, 1963

우리 둘은 젊은이
음반 타이틀(남일해, 이미자)
킹스타레코드, 1963

**왈순아지매**
영화 타이틀
**연아영화, 1963**

아이다
영화 타이틀
피카디리 개봉, 1963

**사랑은 주는 것**
영화 타이틀
이화영화, 1963

시대샤쓰
상표명(의류)
시대복장, 1963

시대복장
회사명(의류)
시대복장, 1964

당신의 生活을 즐겁게하자면 값싼전기로 새로운 設計를

당신의 생활을 즐겁게 하자면
값싼 전기로 새로운 설계를
광고 문안(전력소비 촉진 캠페인)
한국전력, 1964

**뚝심과 활력을**
광고 문안(피로회복제 '네오 푸로나민')
이연합성화학연구소, 1964

**단발 드링크**
상표명(피로회복제)
천도제약, 1964

韓弘澤 그라픽아트展

한홍택 그라픽 아트전
전시 포스터
1964

비속의 여인
음반 타이틀(에드워)
엘케엘레코드, 1964

떠날때는 말없이

떠날 때는 말 없이
음반 타이틀(현미)
오아시스레코드, 1964

容恕 받기 싫다

용서 받기 싫다
영화 타이틀
한국예술영화, 1964

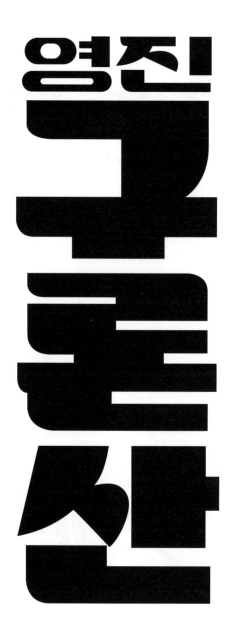

영진 구론산
상표명(피로회복제)
영진약품, 1964

# 빠-지롱

**빠-지롱**
상표명(식욕증진 및 소화불량 개선제)
광일약품, 1965

# 노바S

**노바S**
상표명(종합감기 치료제)
천도제약, 1965

칼파리
상표명(철·인·칼슘제)
동아제약, 1965

# Saridon

## 사리돈

Saridon 사리돈
상표명(해열진통제)
서울약품공업, 1965

성난 얼굴로 돌아보라
영화 타이틀
대한연합영화, 1965

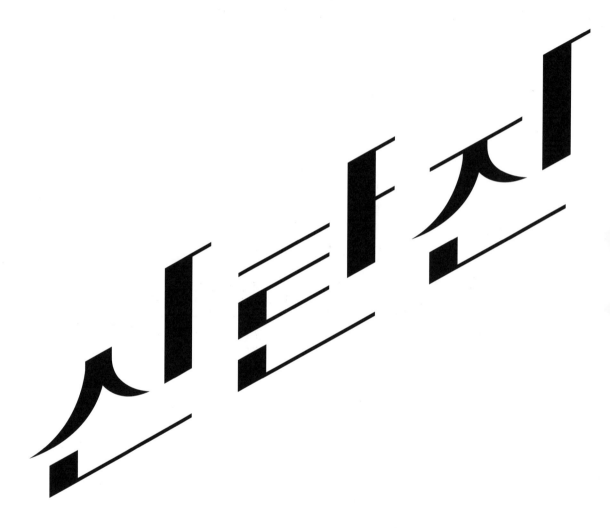

신탄진
상표명(담배)
전매청, 1965

# 옛날에 옛날에

옛날에 옛날에
책 타이틀(아동서)
왕자출판사, 1966

# 도깨비 풍선껌

도깨비 풍선껌
광고 문안(껌)
동양제과, 1966

# 키다리미스터金

키다리 미스터 김
음반 타이틀(황우루 작곡집)
한국콜롬비아레코드, 1966

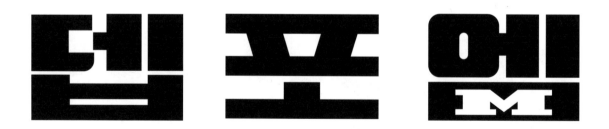

뎁포엠
상표명(남성 호르몬제)
안국약품, 1966

로즈마리
영화 타이틀
세기상사 배급, 1966

# 까스命水

까스명수
상표명(발포성 위장약)
삼성제약공업, 1966

# 이노헥사

이노헥사
상표명(혈행장애성 질환 치료제)
일동제약, 1967

# 칠성사이다 스페시코라

칠성사이다 칠성 스페시코라
상표명(청량음료)
동방청량음료, 1967

# 후로라

후로라
상표명(화장품)
양주화학공업사, 1967

# 새 소 년

새소년
잡지 제호(소년지)
새소년사, 1967

# 후린트

후린트
영화 타이틀
세기상사 배급, 1967

# 밤이울고있다

밤이 울고 있다
영화 타이틀
세기상사 배급, 1967

베비 판
상표명(유아 종합감기약)
삼성제약공업, 1967

금성 선풍기
상표명(선풍기)
금성사, 1967

오리엔트

오리엔트
상표명(시계)
오리엔트, 1967

코스모스 피어 있는 길

코스모스 피어 있는 길
음반 타이틀(김강섭 작곡집)
지구레코드, 1967

길 잃은 철새
영화 타이틀
대영영화, 1967

산스타
상표명(안약)
삼일제약, 1968

아빠!
광고 문안('오리온 뷔너스 쬬코렡')
동양제과공업, 1968

몰톤
상표명(간장 강화 영양제)
종근당, 1969

오이멘진-S!

오이멘진-S!
상표명(생리불순 해소제)
동서약품, 1969

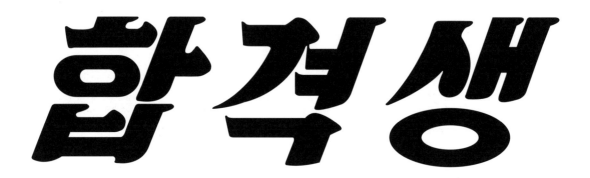

합격생
잡지 제호(고입수험지)
진학사, 1969

# 오바씨錠

**오바씨정**
상표명(여성 영양·미용제)
부광약품, 1969

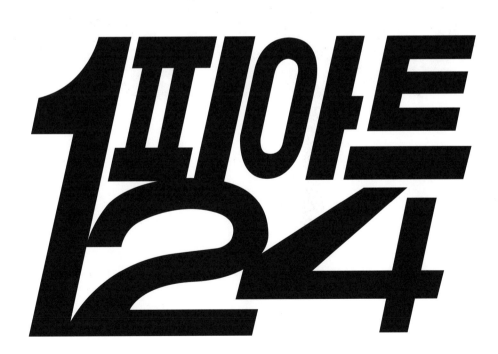

# 1피아트124

**피아트124**
상표명(자동차)
아세아자동차공업, 1969

새젖은 축

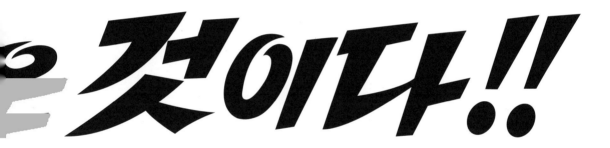

은 것이다!!

새것은 좋은 것이다
광고 문안('롯데껌')
롯데, 1969

밍-크 오바지
상표명(직물)
동양모직, 1969

명동 엠파이아 화점

명동 엠파이아 화점
상점명(제화점)
1969

116

안개속에 가버린 사람

안개속에 가버린 사람
음반 타이틀(배호)
아세아레코드, 1969

# 1970년대

1970–1979

신사 숙녀 여러분 머리에 독특한 냄새나 비듬은 없읍니까?

신사 숙녀 여러분
머리에 독특한 냄새나 비듬은 없읍니까?
광고 문안(헤어 토닉 '판틴')
제삼화학, 1970

121

# 호루겔

호루겔
상표명(피아노)
삼익피아노사, 1970

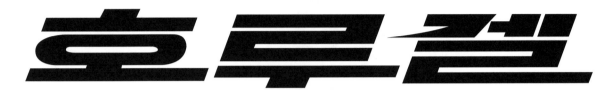

해태 부럭쵸코렐
상표명(제과)
해태, 1970

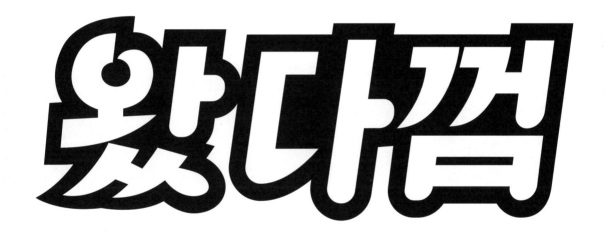

왔다껌
상표명(껌)
롯데, 1970

네오마겐
상표명(위장약)
경남제약, 1970

'70 경마
광고 문안(경마)
서울경마장, 1970

**화장은 사랑의 홍역! 화장은 여체의 신음! 화장은 쎅스의 가교!**
**광고 문안(영화 〈여자가 화장을 지울 때〉)**
**새한필림, 1970**

# 저것이 서울의 하늘이다

저것이 서울의 하늘이다
영화 타이틀
합동영화, 1970

# 소양강 처녀

소양강 처녀
음반 타이틀(김태희, 나훈아 외)
오아시스레코드사, 1970

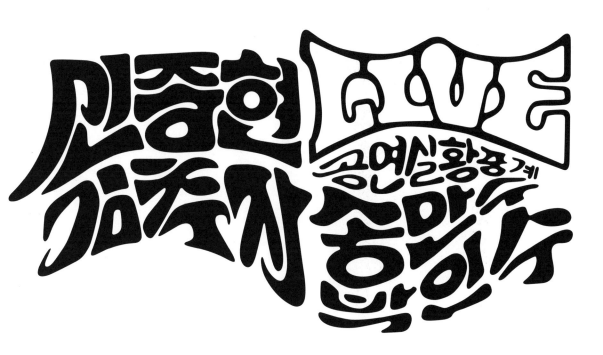

신중현 LIVE 공연실황중계 김추자 송만수 박인수
음반 타이틀(신중현 외)
유니버살레코드, 1970

# 검은 고양이 네로

검은 고양이 네로
음반 타이틀(홍현걸 작품집)
지구레코드공사, 1970

# 슬퍼도 떠나주마

슬퍼도 떠나주마
음반 타이틀(박춘석 작품집)
지구레코드공사, 1970

히·식스
음반 타이틀(히식스)
그랜드레코드공사, 1970

훼스탈
상표명(소화제)
한독약품, 1970

# 페롤씨錠

페롤씨정
상표명(비타민제제)
아세아양행, 1970

133

# 뉴-타잎의 OB맥주

뉴-타잎의 OB맥주
광고 문안('OB맥주')
OB맥주, 1971

# Empire Stereo

Empire Stereo
상표명(오디오 가전)
엠파이어 스테레오사, 1971

우리는 맥스웰을 권합니다

**우리는 맥스웰을 권합니다**
광고 문안('맥스웰하우스커피')
동서식품, 1971

오직
그것뿐!

**오직 그것뿐!**
상표 슬로건('코카콜라')
코카콜라, 1971

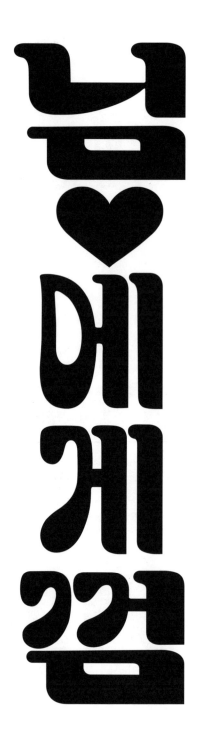

님에게껌
상표명(껌)
동양제과, 1971

# Oh, my love
## 오, 마이러브

Oh, my Love 오, 마이러브
광고 문안(아모레 '하이톤화장품')
태평양화학, 1971

# 토코페롤의 시대!
# Tocopherol

토코페롤의 시대! Tocopherol
광고 문안(종합강정·강장제)
제삼화학, 1971

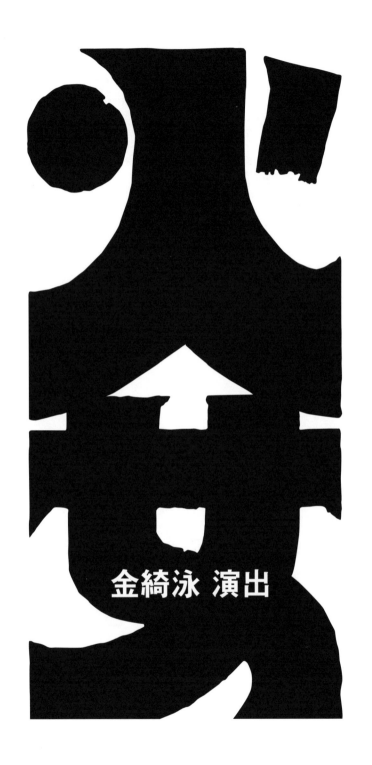

金綺泳 演出

화녀
영화 타이틀
우진필림, 1971

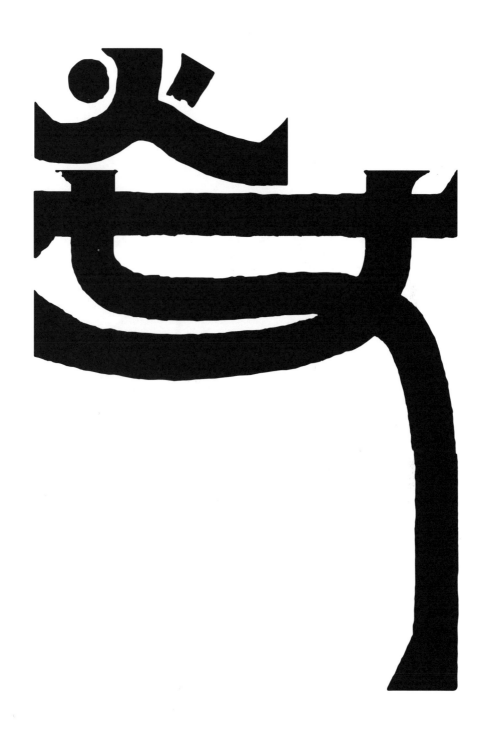

화녀
영화 타이틀
우진필림, 1971

화녀
영화 타이틀
우진필림, 1971

**김민기**
음반 타이틀(김민기)
대도레코드, 1971

YU SEOK SUH

**YU SEOK SUH(서유석)**
음반 타이틀(서유석)
성음, 1972

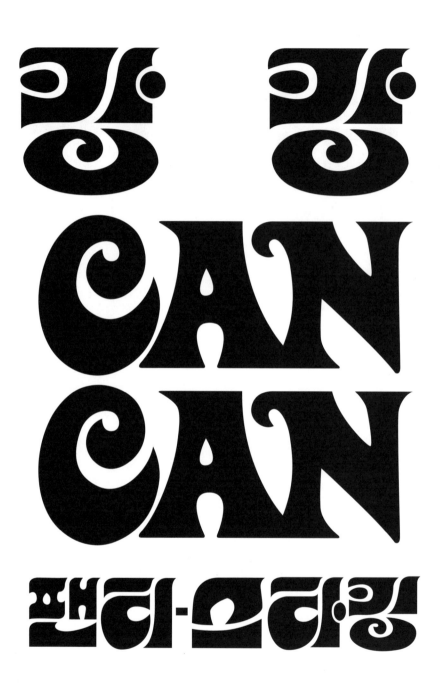

캉캉 CANCAN 팬티-스타킹
상표명(스타킹)
태평특수섬유, 1972

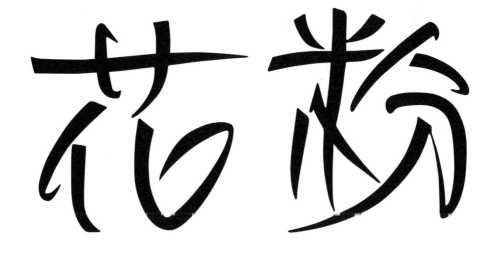

청춘의 샘
광고 문안(휘발유 '슈프림 골드')
호남정유, 1972

화분
영화 타이틀
대양영화, 1972

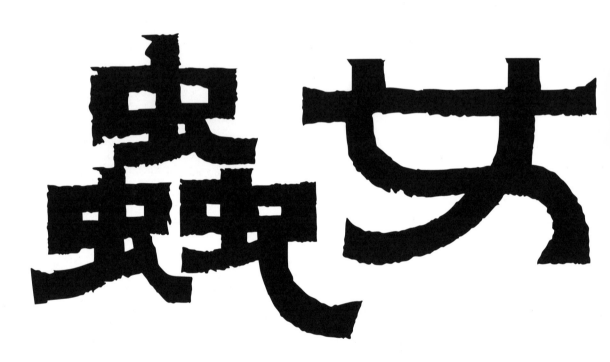

충녀
영화 타이틀
한림물산, 1972

# 스판덱스부라쟈

스판덱스 부라쟈
상표명
남영 나이론, 1972

# 한국타이어

한국타이어
회사명
한국타이어, 1972

# 최안순

최안순
음반 타이틀(최안순)
오아시스레코드, 1973

흰구름

안개낀 터미날

흰구름 안개낀 터미날
음반 타이틀(최안순)
오아시스레코드, 1973

어니언스

어니언스
음반 타이틀(어니언스)
유니버살레코드, 1973

# 여기 사랑이…

여기 사랑이…
광고 문안('OB맥주')
OB맥주, 1973

# 당신의 비누
# dial
## 다이알

당신의 비누 dial 다이알
상표명과 슬로건('다이알 비누')
동산유지, 1973

# 섬머타임·킬러

섬머타임 킬러
영화 타이틀
허리우드 개봉, 1973

당신은지
옹는지
짐을지고

# 극과 중한 있읍니다.

당신은 지금 과중한 짐을 지고 있읍니다.
광고 문안(여성 미용관리)
체력관리센터, 1973

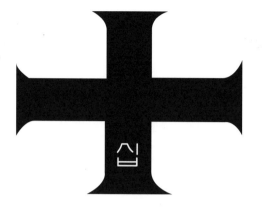 

십계
영화 타이틀
불이무역 배급, 1973

바캉스
영화 타이틀
단성사 개봉, 1973

엘비라
영화 타이틀
신푸로덕숀 배급, 1973

샤프트
영화 타이틀
대한극장 개봉, 1973

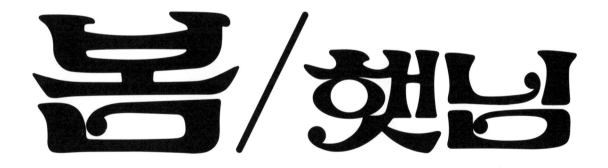

에덴의 동쪽
영화 타이틀
국제극장 개봉, 1973

봄/햇님
음반 타이틀(김정미)
성음, 1973

수영 보우링은 오성클럽에서
광고 문안(체육시설)
오성종합체육클럽, 1973

156

# 世界속의 쉐링

세계 속의 쉐링
광고 문안(기업 광고)
한국쉐링, 1974

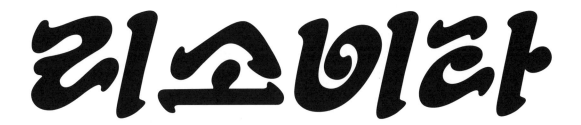

리소비타
상표명(유아 건강강화제)
동신제약, 1974

# 주고 싶은 마음

먹고 싶은 마음

주고 싶은 마음 먹고 싶은 마음
상표 슬로건(퍼모스트)
대일유업, 1974

# 새로워졌읍니다.

새로워졌읍니다.
광고 문안('OB맥주')
OB맥주, 1974

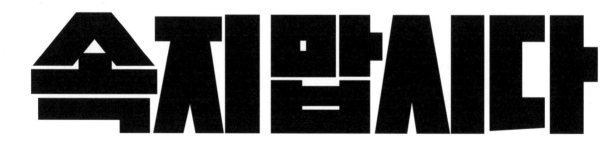

속지맙시다
광고 문안(구충제 '유피라진')
유한양행, 1974

# 왜 밀가루를 주식으로 해야 하는가?

왜 밀가루를 주식으로 해야 하는가?
광고 문안(밀가루 소비촉진 캠페인)
한국제분공업협회, 1974

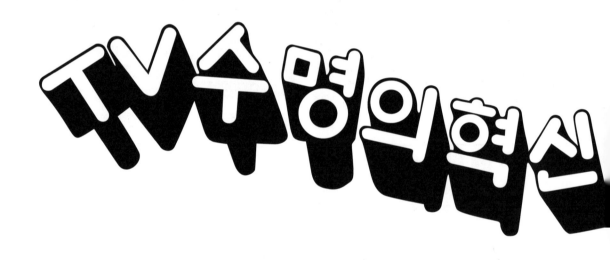

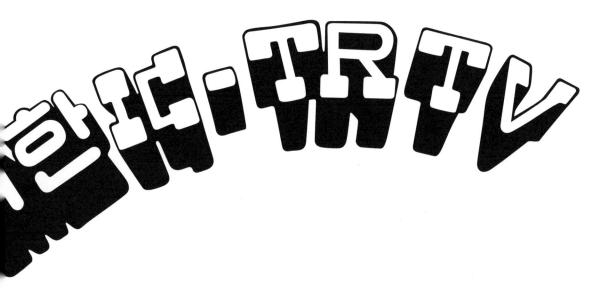

TV 수명의 혁신 대한 IC-TR TV
광고 문안('대한IC하이브릿드 TV')
대한전선, 1974

이것이 TV이다.
광고 문안('대한IC하이브릿드 TV')
대한전선, 1974

# 배움나무

배움나무
___
잡지 제호(월간 교양지)
한국브리태니커회사, 1974

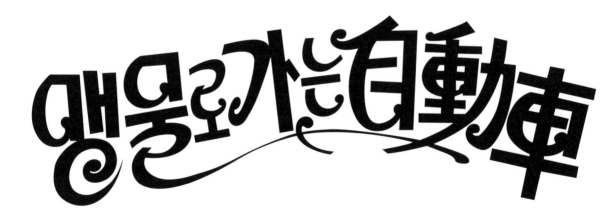

맹물로 가는 자동차
___
영화 타이틀
신푸로덕숀, 1974

美国思潮

미국사조
잡지 제호(격월간 논평지)
미국공보원, 1974

# 양병집 넋두리

**양병집 넋두리**
**음반 타이틀(양병집)**
성음, 1974

# 나이드 워처

나이트워치
영화 타이틀
한진흥업 배급, 1974

# 금성사의 정밀기술

금성사의 정밀기술
광고 문안(기업 광고)
금성사, 1975

이젠벽은 이

모두가 새로

# 게 좋습니다.

이젠벡은 이렇게 좋습니다.
광고 문안('이젠벡 맥주')
한독맥주, 1975

# 워졌읍니다

모두가 새로워졌읍니다
광고 문안('금성백조세탁기')
금성사, 1975

태양아래 파

친구는 아
맥주는 아

위에 젊음을

태양 아래 파도 위에 젊음을
광고 문안('라벤다화장품')
피어리스, 1975

시 옛친구
시 OB

친구는 역시 옛친구 맥주는 역시 OB
광고 문안('OB맥주')
OB맥주, 1975

좋은 약만 만

해변에서

## 고 있읍니다

좋은 약만 만들고 있읍니다
광고 문안(기업 광고)
한독약품, 1975

## 만납시다.

해변에서 만납시다.
광고 문안('코카콜라')
코카콜라, 1975

# 냉동시대를 여는 77가지 새기술

냉동시대를 여는 7가지 새 기술
광고 문안('금성눈표냉동냉장고')
금성사, 1975

# 튜-너에 純金채용───────
# 黃金回路 탄생

튜-너에 순금 채용─황금회로 탄생
광고 문안('금성IC-TR텔리비전')
금성, 1975

# 입맛이나고 피로가 풀립니다

입맛이 나고 피로가 풀립니다
광고 문안(비타민B 복합제 '삐콤')
유한양행, 1975

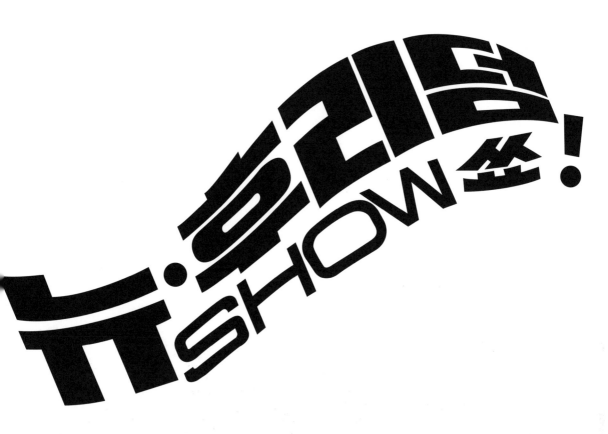

윤복희의 뉴 · 후리덤 SHOW 쑈!
광고 문안(생리대 '뉴 · 후리덤')
유한킴벌리, 1975

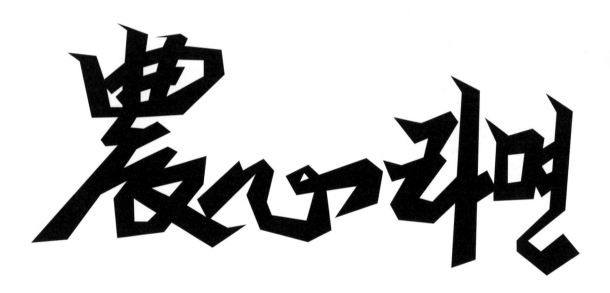

농심라면
상표명(라면)
롯데공업, 1975

# 심령 과학

**심령과학**
책 타이틀
대종출판사, 1975

**이삭을 줍는 아이들**
**잡지 기사 타이틀**
**신동아, 1975**

黄金마담

황금마담
영화 타이틀
우진필림, 1975

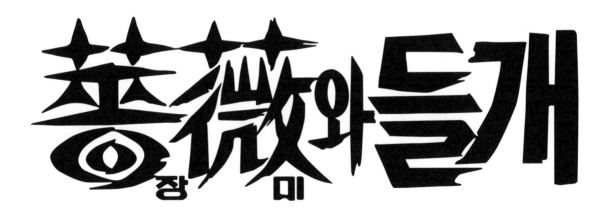

장미와 들개
영화 타이틀
신푸로덕숀, 1975

# 한대수/고무신

한대수/고무신
음반 타이틀(한대수)
신세계레코드, 1975

신중현과 엽전들
밴드명
1975

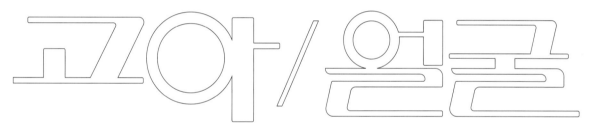

고아/얼굴
음반 타이틀(윤연선)
지구레코드, 1975

# 세계는 캐쥬얼·루크의 물결

세계는 캐쥬얼 · 루크의 물결
광고 문안 ('반도 스토어')
반도상사, 1976

언제라도 좋아요 !!

박상규 빈바다 · 하루이틀사흘 · 달려온 아침
음반 타이틀(박상규)
신세계레코드, 1975

언제라도 좋아요!!
광고 문안('크라운 맥주')
크라운맥주, 1976

멋 꿈
광고 문안(패숀스토아 명동 '뱅뱅')
뱅뱅, 1976

뺑뺑
상표명(의류)
유선실업, 1976

너무너무

# 편리해요.
## 몽크린탐폰

너무 너무 편리해요. 몽크린 탐폰
광고 문안(생리대 '몽크린 탐폰')
화강양행, 1976

# 아이스크림

아이스크림
광고 문안('롯데 아이스크림')
롯데제과, 1976

# 삼강사와

삼강사와
상표명(유산균 음료)
삼강산업, 1976

진주
아파트 단지명
라이프주택개발, 1976

꿈을 가꾸는 예술가
광고 문안('라벤다화장품')
피어리스, 1976

엄마랑 아기랑
잡지 제호(육아교육지)
샘터, 1976

# 뿌리깊은나무

뿌리깊은나무
잡지 제호(문화교양지)
한국브리태니커회사, 1976

엘레강스

엘레강스
잡지 제호(여성교양지)
주부생활사, 1976

# cosmo

cosmo
**상표명(전자손목시계)**
금성, 1976

코스모
**상표명(전자손목시계)**
금성, 1976

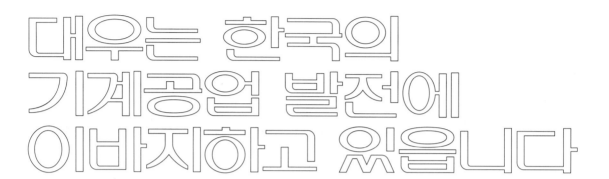

대우는 한국의 기계공업 발전에 이바지하고 있읍니다
**광고 문안(기업 광고)**
대우가족, 1976

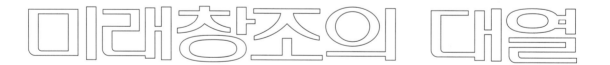

미래창조의 대열
**광고 문안(기업 광고)**
대우가족, 1976

# 대우의 일터에는 해가 지지않습니다

대우의 일터에는 해가 지지 않습니다
광고 문안(기업 광고)
대우가족, 1976

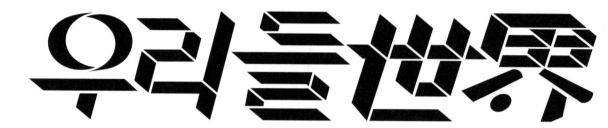

**우리들 세계**
책 타이틀(고교 교양서)
한진출판사, 1976

이태리안경

**이태리 안경**
상점명(안경점)
1976

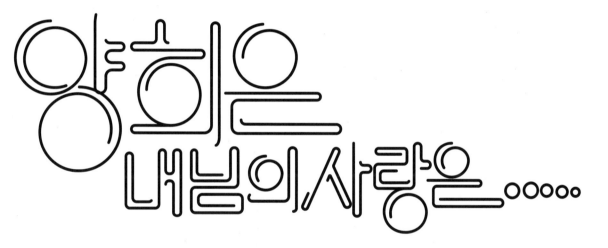

양희은 내 님의 사랑은…
음반 타이틀(양희은)
서라벌레코드, 1976

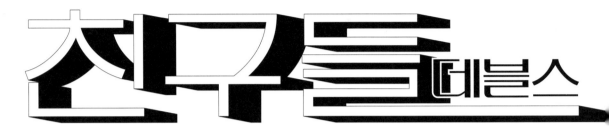

친구들 데블스
음반 타이틀(데블스)
유니버살레코드, 1976

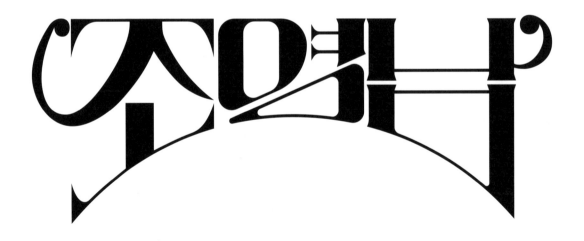

조영남
음반 타이틀(조영남)
지구레코드, 1976

돌아와요 부산항에 너무 짧아요

돌아와요 부산항에 너무 짧아요
음반 타이틀(조용필)
서라벌레코드, 1976

# 제일백화점

제일백화점
상점명(백화점)
1976

카미나

상표명(자동차)

지엠코리아, 1976

쓸쓸한 사랑

# 바닷가 소예

쓸쓸한 바닷가 사랑의 노예
음반 타이틀(남상규)
지구레코드공사, 1976

오늘도좋
좋은맥주

아요——

크라운

오늘도 좋아요- 좋은 맥주·크라운
광고 문안('크라운맥주')
크라운맥주, 1976

세계의 쏘ㄴ

즐거운

# 한국에 상륙

세계의 쏘니 한국에 상륙
광고 문안('화신쏘니 텔레비전')
화신쏘니, 1976

# 나의 집

즐거운 나의 집
광고 문안(기업 광고)
태평양화학, 1977

# 포근히 소

## 숨쉬는 되부에

**들어요!**

포근히 스며들어요!
광고 문안('꽃샘화장품')
쥬리아, 1977

**드럽게 스며요**

숨쉬는 피부에 부드럽게 스며요
광고 문안(화장품 '미보라')
태평양화학, 1977

# 좋은 原料만이

# 왜 내가 슬퍼지

왜 내가 슬퍼지나요 목마른 소녀
음반 타이틀(정윤희)
힛트레코드, 1977

# 은맛을 냅니다

좋은 원료만이 좋은 맛을 냅니다
광고 문안(기업 광고)
삼양식품, 1977

# 나요
# 른소녀

나랑드 사이다

나랑드 사이다
상표명(청량음료)
동아제약, 1977

킨사이다

킨사이다
상표명(청량음료)
코카콜라, 1977

요굴사와
상표명(유산균 음료)
요굴, 1977

# 서울우유푸딩

서울우유푸딩
상표명(영양간식 유제품)
서울우유, 1977

# 고향을 찾읍시다

고향을 찾읍시다
광고 문안('경주법주')
경주법주양조, 1977

# 개성있게 가꾸시겠읍니까?

**개성있게 가꾸시겠읍니까?**
광고 문안(기업 광고)
럭키, 1977

윤수일과 솜사탕
밴드명 겸 음반 타이틀
서라벌레코드, 1977

Cheval 슈발
상표명(제회)
태화고무, 1977

# 제미니

제미니
상표명(자동차)
새한자동차, 1977

야행
영화 타이틀
태창흥업, 1977

世界의 스테레오

저학년 어린이를

# 롯데파이오니아

세계의 스테레오 롯데파이오니아
광고 문안(하이파이 오디오)
롯데파이오니아, 1977

# 한 세계의 동화

저학년 어린이를 위한 세계의 동화
광고 문안(동화 시리즈)
계림출판사, 1977

미보라

미보라
**상표명**(화장품)
태평양화학, 1977

마주앙
**상표명**(와인)
OB맥주, 1977

# 未知의 世界가 通信 技術을 통해 우리앞에 열려지고 있읍니다.

미지의 세계가 통신 기술을 통해
우리 앞에 열려지고 있읍니다.
광고 문안(기업 광고)
금성통신, 1977

**얄개**
영화 타이틀('고교얄개'의 부분)
연방영화, 1977

산울림 아니벌써
음반 타이틀(산울림)
1977

이 거리를 생각하세요 정

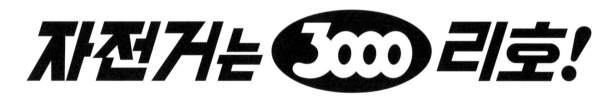

자전거는 3000 리호!

자전거는 3000리호!
상표 슬로건
3000리호 자전거, 1978

# 아 사랑이 지나간 자리

이 거리를 생각하세요 장은아
사랑이 지나간 자리
음반 타이틀(장은아)
지구레코드, 1978

# 입술에서 입술로

입술에서 입술로
광고 문안(아모레 '미보라화장품')
태평양화학, 1978

# "" 우리집 큰애는 수험생 ""

# 현이와덕이

현이와 덕이
밴드명 겸 음반 타이틀
서라벌레코드, 1978

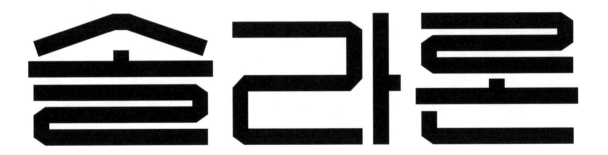

솔라론
상표명(전자시계)
오리엔트, 1978

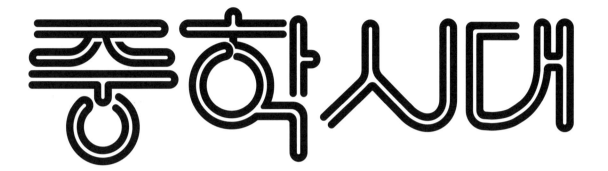

중학시대
잡지 제호(중학생 교양오락지)
진학사, 1978

샤빠또
상점명(명동 싸롱구두점)
1978

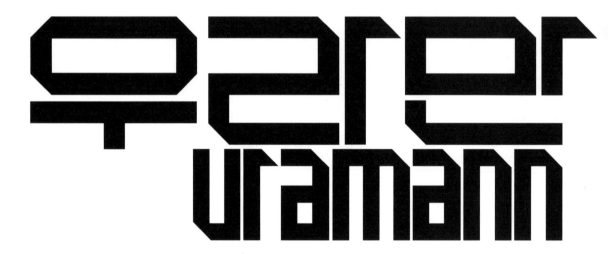

우라만 URAMANN
상표명(남성화장품)
피어리스, 1978

# 지붕 RESTAURANT ROOF

지붕 RESTAURANT ROOF
상점명
1978

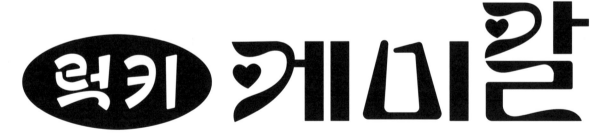

상미사
상점명(상업미술전문점)
1978

럭키 케미칼
상표명(인테리어 벽지)
럭키, 1978

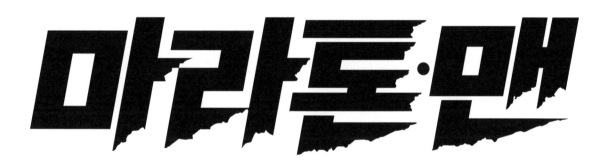

마라톤·맨
영화 타이틀
남아진흥 배급, 1978

아름다운 몸매를

새로운 내외로 아름

# 더욱 아름답게

아름다운 몸매를 더욱 아름답게
광고 문안('메리야스')
쌍방울, 1978

# 오 몸매를 가꾸세요

새로운 내의로 아름다운 몸매를 가꾸세요
광고 문안('메리야스')
쌍방울, 1979

# 입술위에 빰위에

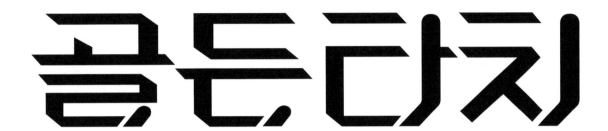

골든타치
상표 슬로건(화장품 '미보라')
태평양화학, 1979

'78 市政

'78 시정
시정 보고서 제호
서울시, 1979

# 出發하는 女子들

출발하는 여자들
잡지 특집 타이틀
1979

# 따로 또 같이

따로 또 같이
밴드명 겸 음반 타이틀
지구레코드, 1979

노리닐 28정
상표명(피임약)
종근당, 1979

# 텔리비젼의 기술

## 저는 뚜렷한 것을

# 신-G·G전자총

텔리비젼의 기술혁신-G·G전자총
광고 문안('금성샛별텔리비젼')
금성, 1979

# 성이
# 좋아 합니다.

저는 개성이 뚜렷한 것을 좋아합니다.
광고 문안(청량음료 '킨사이다')
킨사이다, 1979

# 화란 나르당의 천연향

화란 나르당의 천연향
광고 문안(청량음료 '칠성사이다')
롯데칠성음료, 1979

# 애경 마무리

애경 마무리
상표명(섬유유연제)
애경유지, 1979

# 멘소래담 로숀

멘소래담 로숀
상표명(소염진통제)
영진약품, 1979

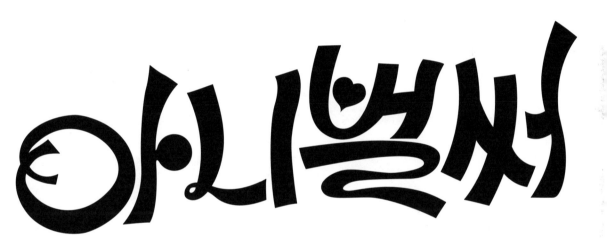

아니벌써
영화 타이틀
현진, 1979

뭐라고 애기를

뭐라고 딱 꼬집어 얘기할 수 없어요
음반 타이틀(사랑과평화)
서라벌레코드, 1979

송골매
밴드명 겸 음반 타이틀
지구레코드, 1979

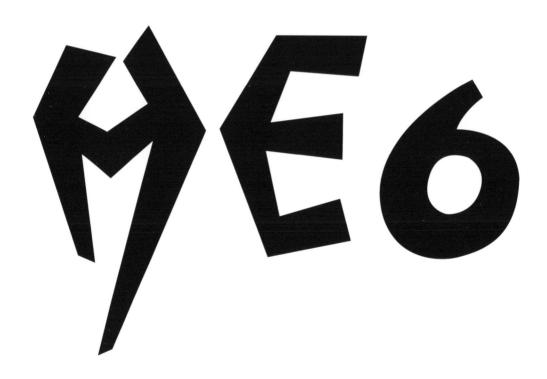

HE6
음반 타이틀(히식스)
그랜드레코드공사, 1970

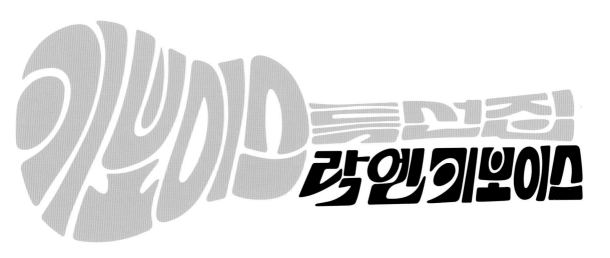

키보이스 특선집 락엔키보이스
음반 타이틀(키보이스)
유니버살레코드, 1971

Red Out
광고 문안(안약 '바이진')
한국화이자, 1972

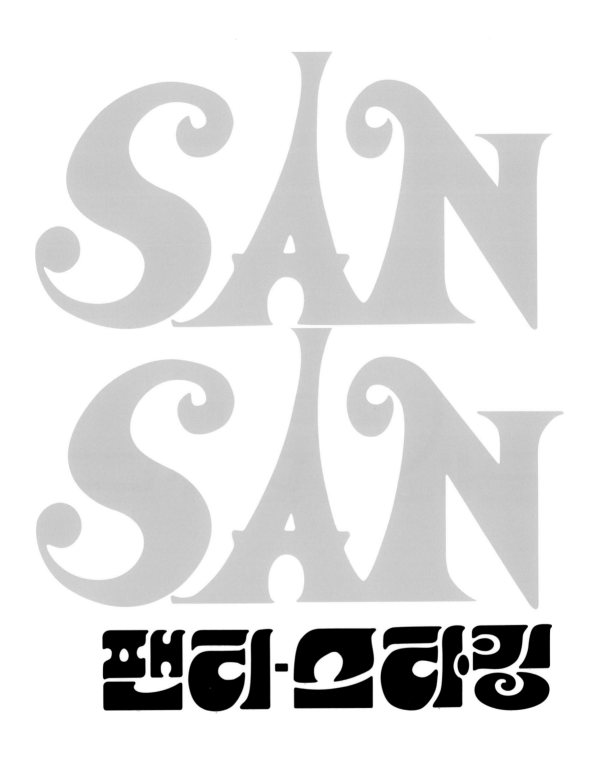

SANSAN 팬티-스타킹
상표명(스타킹)
태평특수섬유, 1972

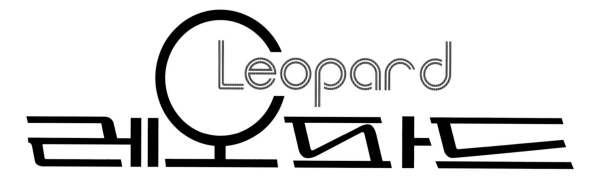

레오파드 Leopard
상표명(구두)
삼화, 1974

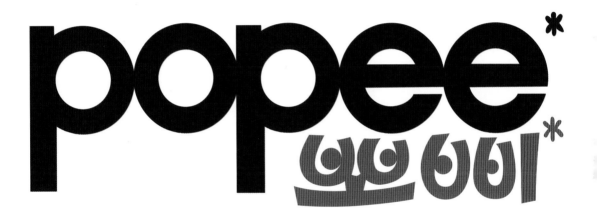

popee 뽀삐
상표명(규격 화장지)
유한킴벌리, 1974

263

# 숫는 거품

# 솟는 기분!

솟는 거품! 솟는 기분!
광고 문안('인스탄틴 발포정')
한국바이엘약품, 1975

이브껌
상표명(껌)
롯데제과, 1975

# 영자의 全盛時代

영자의 전성시대
영화 타이틀
태창흥업, 1975

바보들의 행진
영화 타이틀
화천공사, 1975

진짜진짜잊지마

진짜 진짜 잊지마
영화 타이틀
동아수출공사, 1976

무엇이 당신을 즐겁게 하나?
광고 문안('쥬리아화장품')
쥬리아, 1976

全自動 화이트 프리자

전자동 화이트 프리자
상표명('금성눈표냉장고')
금성전자, 1976

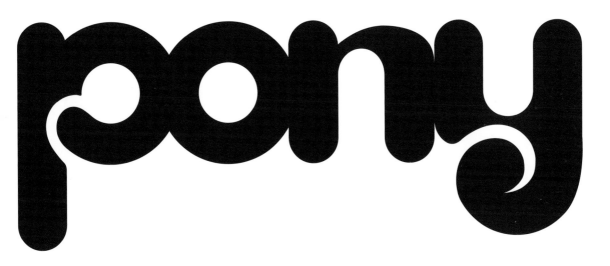

포니 pony
상표명(자동차)
현대자동차, 1976

FRESH JUNIOR
광고 문안(화장품 '꽃샘쥬니어')
쥬리아, 1977

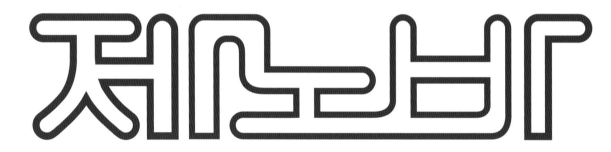

제노바
상표명(의류)
한일합섬, 1977

# 화려한

# 외

# 出

**화려한 외출**
**영화 타이틀**
**태창흥업, 1977**

대한 무지개 세탁기

대한무지개세탁기
상표명(세탁기)
대한전선, 1977

후지카 가스 테블

후지카 가스 테블
상표명(가스레인지)
한국후지카공업, 1978

# KAPPA

# 카파

KAPPA 카파
상표명(전자시계)
삼성전자, 1978

쥬스껌
상표명(껌)
해태제과, 1978

# 창희유리

창희유리
회사명(유리식기류 제조)
1979

케미구두

케미구두
**상표명(구두)**
삼화, 1979

태양이여 뜬

태양이여 멈춰라 – 썬쿨
광고 문안(화장품 '아모레부로아')
태평양화학, 1980

# 옴베르또 세베리
# umberto severi

**움베르또 세베리 Umberto Severi**
상표명(의류)
삼성물산, 1980

리라
상표명(샴푸 '꽃샘 리라')
쥬리아, 1982

새봄 새로운 표정
레몬 팡파르 메이컵

새봄 새로운 표정 레몬 팡파르 메이컵
광고 문안(화장품 '아모레부로아')
태평양화학, 1983

**무릎과 무릎사이**
영화 타이틀
태흥영화, 1984

# 여성들이여 드높

여성들이여 드봉 레몬을 만나자
광고 문안(화장품 '드봉레몬')
럭키, 1984

사랑하기 때문에
음반 타이틀(유재하 )
서울음반, 1987

1980년대 　　　　　　　　　　1980 – 1989

발라드
상표명(의류)
제일모직, 1980

아 피 스

아피스
상표명(필기구)
아피스, 1980

뻬뻬로네 Pepperone
상표명(의류)
삼성물산, 1980

그때 그 사람

**그때 그 사람**
영화 타이틀
대영영화, 1980

모드니에
상표명(화장품)
피어리스, 1980

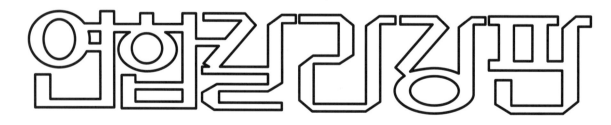

연합칼라강판
상표명(건자재)
연합철강공업, 1980

# 서구식 타일의 새로운 패션 동서타일

서구식 타일의 새로운 패션 동서타일
광고 문안(내장타일 '동서타일')
동서산업, 1980

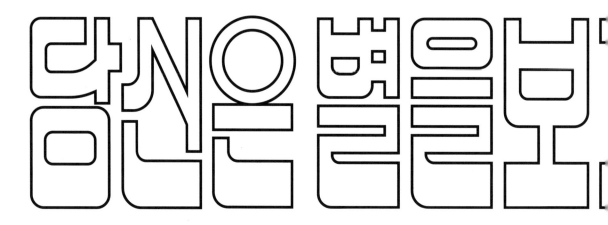

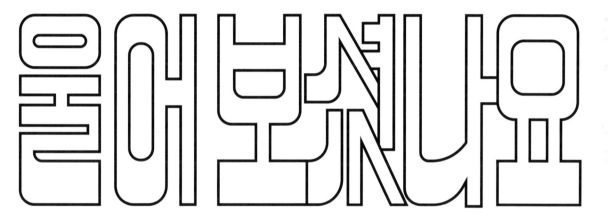

당신은 별을 보고 울어 보셨나요
음반 타이틀(박인수)
현대음반, 1980

# 조아-모니카

조아-모니카
회사명(천연펄프 제품 제조)
1980

# 지금은 밍콜의 계절

지금은 밍콜의 계절
광고 문안((화장품 '아모레부로아')
태평양화학, 1980

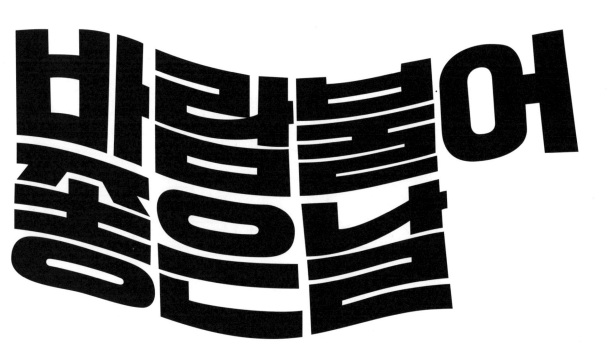

**바람불어 좋은날**
영화 타이틀
동아수출공사, 1980

"80년대 의류 패션의 마스터플랜 완성"
광고 문안(기업 광고)
화신레나운, 1980

# 석유를 아낍시다

석유를 아낍시다
캠페인 슬로건(에너지 절약)
호남정유, 1981

교보문고
회사명(서점)
1981

마그마 MAGMA
밴드명 겸 음반 타이틀
힛트레코드, 1981

남궁옥분
가수명 겸 음반 타이틀
힛트레코드, 1981

# 민 해 경

민해경
가수명 겸 음반 타이틀
서울음반, 1981

동그라미
밴드명 겸 음반 타이틀
대성음반, 1981

# 한 농

한농
회사명(농약 연구 및 제조)
한농, 1981

# 이연실

이연실
가수명 겸 음반 타이틀
한국음반, 1981

# 国風'81

국풍'81
행사명
한국방송공사, 1981

맵시 1300

# "매일분유는 제2의 엄마젖입니다"

"매일분유는 제2의 엄마젖입니다"
광고 문안('매일분유')
매일유업, 1982

# 영레이디

영레이디
잡지 제호(미혼여성지)
중앙일보사, 1982

송골매 II
밴드명 겸 음반 타이틀
지구레코드, 1982

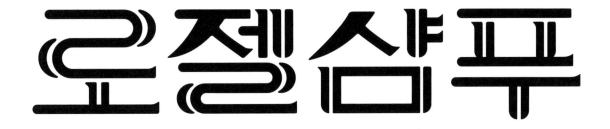

로젤샴푸
상표명(샴푸)
태평양화학, 1982

스프린타
상표명(모터사이클)
효성기계공업, 1982

# 올림픽'88

올림픽'88
책 타이틀(올림픽 백서 4부작)
한국방송사업단, 1982

# 국인투자인탁

국민투자신탁
회사명(금융)
국민투자신탁, 1982

# 미주맨션

미주맨션
아파트 단지명
라이프, 1982

탁틴
상표명(남성화장품)
태평양화학, 1982

마음은 태양

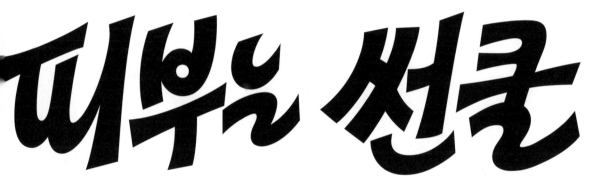

마음은 태양 피부는 썬쿨
광고 문안(화장품 '아모레부로아')
태평양화학, 1982

# 혜요어

혜은이
가수명 겸 음반 타이틀
태양음향, 1982

# märchen 메르헨

märchen 메르헨
교육 동화 시리즈명
동서문화사, 1983

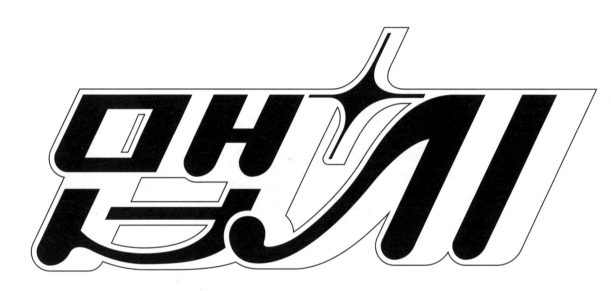

맵시
상표명(자동차)
새한자동차, 1982

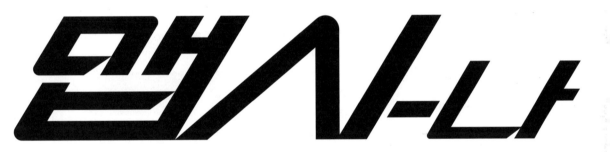

맵시-나
상표명(자동차)
대우자동차, 1983

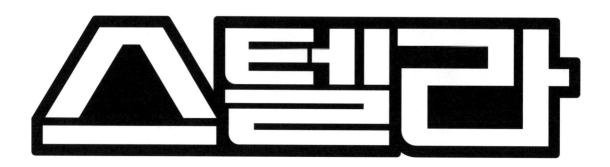

스텔라
상표명(자동차)
현대자동차, 1983

이것이 <sup>탄산</sup>미네랄워터다

어것이 탄산 미네랄 워터다
광고 문안('석수')
미주만, 1983

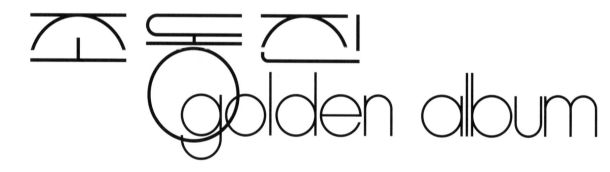

조동진 golden album
가수명 겸 음반 타이틀
아세아레코드, 1983

멋
잡지 제호(여성지)
마당, 1983

# 새봄,
# 새로운 화장품!

새봄, 새로운 화장품!
광고 문안(화장품 '라피네 이사벨')
라미화장품, 1984

# 유니온쇼핑

유니온쇼핑
쇼핑센터명
유니온기획, 1984

드봉
상표명(화장품)
럭키, 1984

# 여대생

여대생
잡지 제호(여성교양지)
한국교육출판, 1984

# 컴퓨터학습

컴퓨터학습
잡지 제호(컴퓨터전문지)
민컴, 1984

# 샘이깊은물

샘이깊은물
잡지 제호(가정교양지)
뿌리깊은나무, 1984

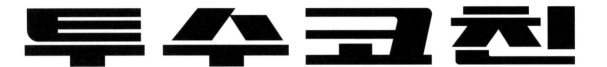

# 투 수 코 친

투수코친
상표명(기침감기약)
안국약품, 1985

# 제20회 대한민국

# 슈발리에

슈발리에
상표명(구두패션)
고려피혁공업, 1985

# 업디자인전람회

제20회 대한민국 산업디자인 전람회
행사명
상공부, 1985

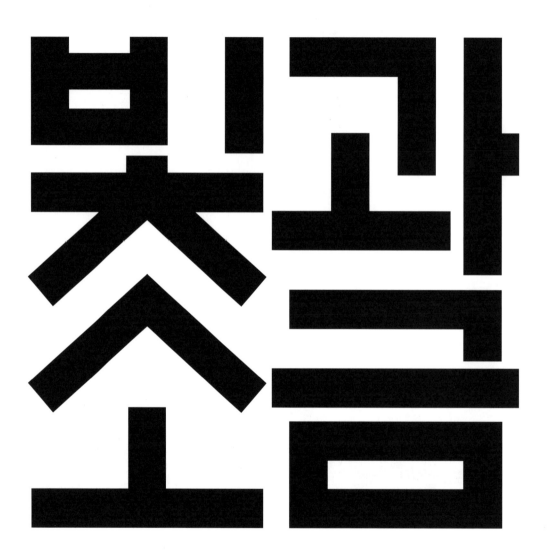

빛과 소금
잡지 제호(신앙교양지)
두란노서원, 1985

# 한국전력공사
# 韓國電力公社

한국전력공사
회사명
한국전력공사, 1986

# 도·시·아·이·들

도·시·아·이·들
밴드명 겸 음반 타이틀
아세아레코드, 1986

르망
상표명(자동차)
대우자동차, 1986

벗님들
**밴드명 겸 음반 타이틀**
지구레코드, 1986

**기쁜 우리 젊은 날**
영화 타이틀
태흥영화사, 1987

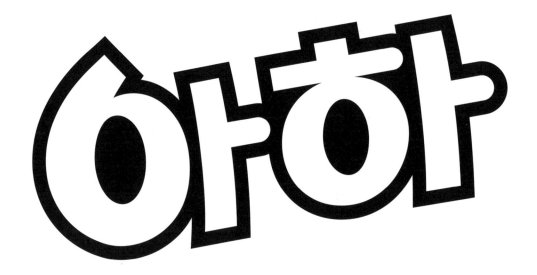

한국가스공사

한국가스공사
회사명
한국가스공사, 1987

아하
상표명(미니 카세트)
금성사, 1987

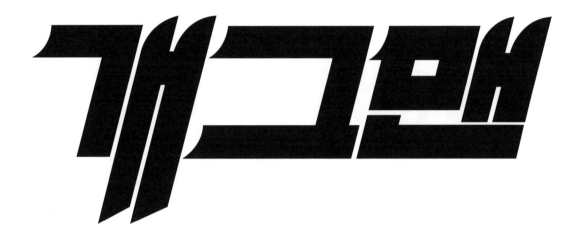

개그맨
영화 타이틀
태흥영화, 1988

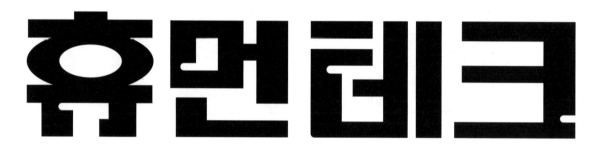

휴먼테크
캠페인 슬로건
삼성, 1988

# 테크노피아

테크노피아
캠페인 슬로건
금성, 1989

# 비씨카드주식회사

비씨카드주식회사
회사명
비씨카드, 1989

# 한국자원재생공사

한국자원재생공사
회사명
한국자원재생공사, 1989

이상우
가수명 겸 음반 타이틀
현대음반, 1989

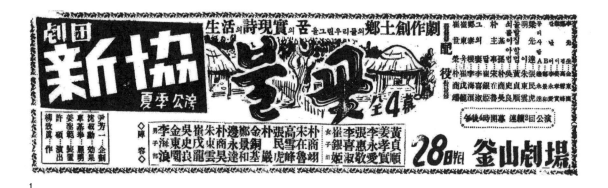

1

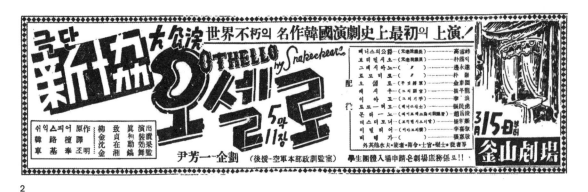

2

3

4

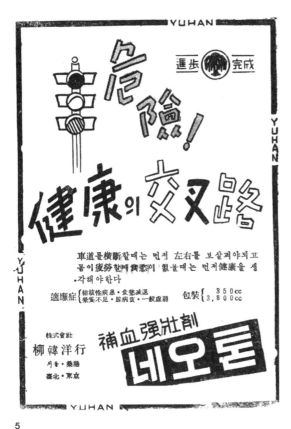

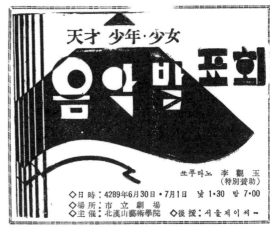

5

6

**1 불꽃**
공연 타이틀
극단 신협, 1952
김동원, 장민호, 고설봉, 황정순 등 당대를
대표하는 연극인들이 출연한 극단 신협의 연극
'불꽃'의 타이틀. '향토 창작극'을 표방한 연극에
걸맞게 토속적이면서도 화염을 연상시키는
글자로 썼다. 신협은 1950년 국립극장의
전속 극단으로 창립된 단체로 1950년대 한국
연극계를 대표하는 극단이자 현 국립극단의
모체가 된 극단이다. → p. 11

**2 오셀로**
연극 타이틀
극단 신협, 1952
한국전쟁 중 부산에서 열렸던 연극 공연.
셰익스피어 원작의 한국 초연 작품이며 한국
연극계의 역사적 인물 유치진(柳致眞)이
연출했다. 가는 선으로 쓴 '오셀로'에 입체 효과가
나도록 검정 굵게 칠해 제목이 두드러지게,
극단 '신협'(新協)의 검정 바탕 반전 글씨와도
어울리도록 연출했다. → p. 12

**3 소년음악사**
책 타이틀(아동교양서)
수도문화사, 1952
1952년 출판사 수도문화사가 펴낸 아동 도서.
초등학생에게 유익한 글을 모아 놓은 도서로
'소년음악사'라는 제목은 책에 실린 여러 글 중
'방랑의 소년음악사'에서 가져온 것. 한글 자소의
밑변을 아래로 연장시켜 공간을 만든 후 그 안에
한자를 넣은 것이 이채로운 글자이다. → p. 13

**4 사하라전차대**
영화 타이틀
한국영화예술사 배급, 1954
1943년 험프리 보가트(Humphrey Bogart)가
타이틀롤을 맡은 미국 전쟁영화 〈사하라〉
(Sahara)의 국내 개봉 타이틀. 제2차 세계대전
사하라 사막에서 벌어진 미군 포병대와 독일군의
공방전을 그린 영화. 급히 칠해진 흑 바탕에
거칠게 내리쓴 듯한 타이틀로 전장의 긴박함과
병사들의 투혼을 담아 낸, 영화의 주조(主調)를
시각화한 글자라 할 수 있다. → p. 17

**5 위험! 건강의 교차로**
광고 문안(보혈강장제 '네오톤')
유한양행, 1955
보혈강장제 네오톤을 위한 광고 문안. "차도를
횡단할 때는 먼저 좌우를 보살펴야 되고 몸이
피로할 때, 식욕이 없을 때는 먼저 건강을
생각해야 한다"는 보디 카피에 조응하도록 3색
신호등 삽화를 곁들여 헤드라인을 표현했다. 획이
많은 한자로 썼지만 글자 굵기와 명도를 조절해
전체적으로 환한 분위기가 연출되었다. → p. 21

**6 음악발표회**
광고 문안(음악회)
북한산예술학원, 1956
사립예술교육기관 북한산예술학원의 정기
음악발표회 문안. '음악발표회'란 글자를 그랜드
피아노 뚜껑 바탕에 글자를 반전시키는 방식으로
썼다. 신문 광고에 실린 문안이지만 공연 포스터에
어울리는 기하학적 레터링이라 할 수 있다.
→ p. 23

7

8

9

7 코스모스 COSMOS
상표명(의약품)
CCC(미국), 1956
남성을 위한 호르몬 정제 테스토스테론의 미국
제조사 이름. 제품의 공신력을 강조하기 위해
제조사 이름을 제품보다 크게 썼고 영문을
병기했다. '코스모스' 검정 글자에 백색의 사선이
투과하는 효과를 췄는데, 일종의 눈에 띄기
위한 장식 기법으로 영화 타이틀 등에 흔히 쓰인
방식이다. → p. 24

8 소보린정
상표명(진통제)
근화약품, 1956
두통, 감기, 치통, 신경통, 월경통을 위한
진통제. 한국전쟁 휴전 이후 지면 광고량이 점차
늘어나면서 광고 간섭이 심해지자 상표명을
돋보이게 하기 위해 글자를 경쟁적으로 키우는
경향이 나타났는데, 그런 풍조를 대표하는
케이스다. 입체 효과를 위해 글자의 농도를
약하게 한 것도 특징적이다. → p. 25

9 정제 원기소
상표명(종합영양제)
서울약품, 1958
굵은 두께를 가졌지만 모서리를 둥글게 처리해
유아적인 느낌을 주는 한편 입체 효과를 부여해
눈에 잘 띄도록 한 레터링. 원기소는 1956년부터
생산된 한국 최초의 효소 기반 건강기능식품으로
'정장효과', '면역기능 강화', '영양흡수력 강화'
등의 효능을 가진 종합영양제로 소구된 제품이다.
대량 광고와 점두 간판 등을 통해 1950년대
후반부터 60년대에 걸쳐 한국에서 가장 많이
노출된 제약 상표 중 하나다. → p. 28

356

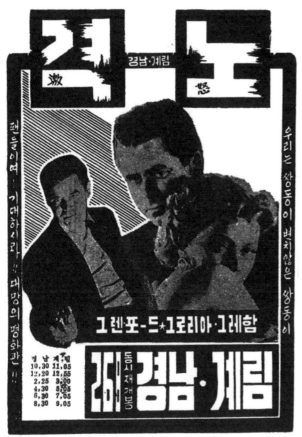

10

11

10  격노
    영화 타이틀
    제일영화사 배급, 1958
프리츠 랑(Fritz Lang) 감독의 1953년 영화
〈격노〉(The Big Heat) 타이틀. 1950년대 필름
누아르의 대표작 중 하나로 어느 경찰관의 죽음을
파헤치는 형사 이야기다. 광고에 쓰인 이 타이틀은
한국 개봉 제목 '격노'(激怒)의 어의('몹시
분하고 노여운 감정이 북받쳐 오름')에 충실하게
누아르적 고딕 글자의 모서리들이 뜯겨져 나간
모양으로 디자인되었다. → p.32

11  회충
    광고 문안(구충제 '비페라')
    종근당제약사, 1959
종근당제약사가 연구 개발을 통해 출시한 구충제
비페라를 위한 광고 레터링. '회충'의 한자에 진액
같은 것이 뚝뚝 떨어지는 형상의, 혐오스런 감정을
유도하기 위한 글자이며 광고 기법으로는 부정
소구에 해당한다. 특히 어린이들 사이에 광범위한
기생충 감염이 일상이었고 이에 따른 기생충
박멸이 과제였던 시절의 풍속화이기도 하다.
→ p. 37

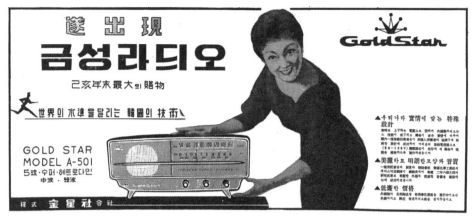

現出遂

# 금성라디오

己亥年末最大의 贈物

世界의 水準을 달리는 韓國의 技術

GOLD STAR
MODEL A-501
5球·수퍼·헤트로다인
中波·短波

株式 金星社 合社

12

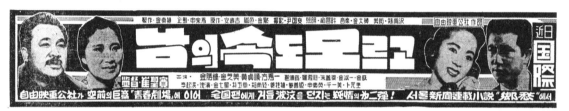

13

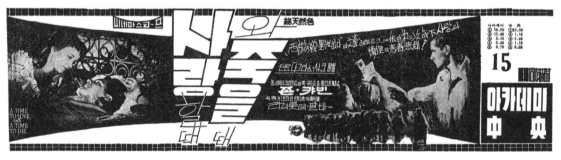

14

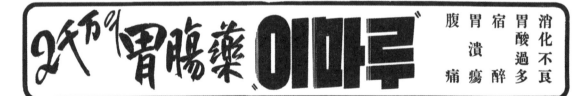

2千万의 胃腸藥 "이마루"

| 腹 | 胃 | 宿 | 胃 | 消 |
| 痛 | 潰 | 醉 | 酸 | 化 |
| | 瘍 | | 過 | 不 |
| | | | 多 | 良 |

15

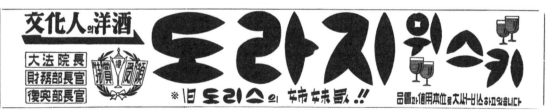

16

358

17

18

19

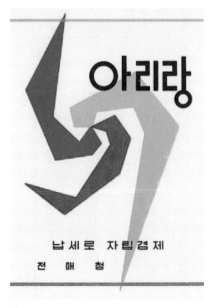

20

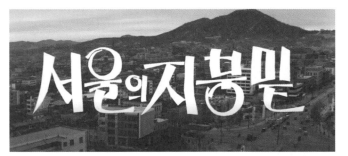

21

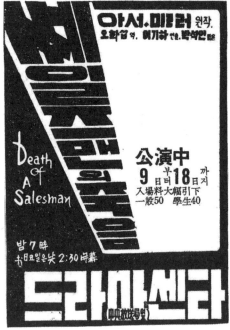

22

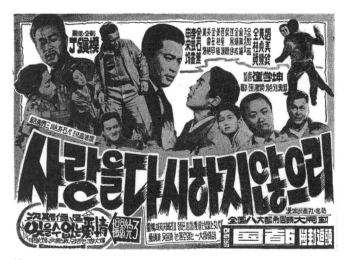

23

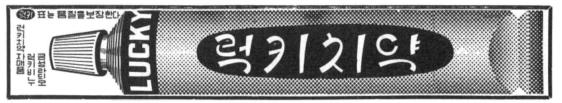

24

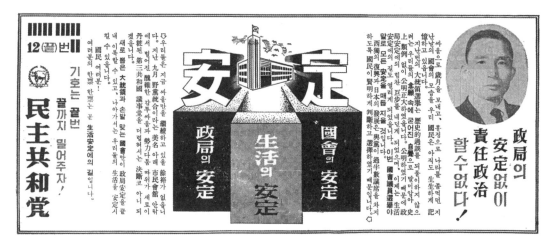

25

**21 서울의 지붕 밑**
영화 타이틀
신필름, 1961
가족 소극(笑劇) 〈서울의 지붕 밑〉 타이틀. 가볍고 명랑한 분위기를 자아내도록 연출된, 안쪽으로 말려 들어간 이응(ㅇ)의 획 처리가 특징적인 레터링이다. 세련된 코미디 문법을 따르는 영화에 조응하도록 디자인된 타이틀과 크레딧 화면은 흥겨운 음악을 배경으로 서울 도심과 북촌 주거지 등을 부감으로 잡은 화면 위에 띄워지면서 첫 장면부터 관객의 기대감을 한껏 불러일으킨다. 〈서울의 지붕 밑〉은 1960년대 흥행 감독 이형표의 데뷔작으로 한동네에 모여 사는 사람들의 갈등과 화해를 유쾌한 터치로 그린 도시 서민극이다. → p. 66

**22 쎄일즈맨의 죽음**
연극 타이틀
드라마센타, 1962
드라마센타에서 1962년에 공연된, 미국 극작가 아서 밀러(Arthur Miller)의 희곡 '세일즈맨의 죽음'(Death of a Salesman)의 타이틀. 세로 지면에 맞춰 배치되었고 인간 비극을 다룬 사회 드라마다운 비장미를 풍긴다. '신예' 이기하가 연출한 이 연극에는 김동훈, 오현경, 여운계, 김성옥 등 나중에 한국 연극의 주류가 되는 '신인'들이 대거 출연했다. '세일즈맨의 죽음'은 한국에서 가장 널리 알려진 현대 번역극 중 하나이다. → p. 73

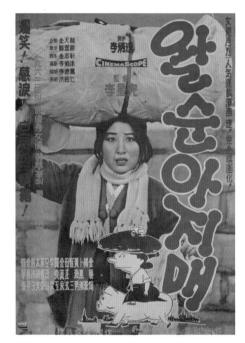

26

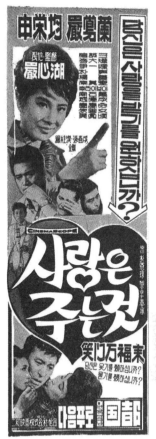

27

**23 사랑을 다시 하지 않으리**
영화 타이틀
한성영화사, 1962
사랑과 이별, 비극과 가족애 등을 다룬 통속극 〈사랑을 다시 하지 않으리〉 타이틀. 붓글씨를 쓸 때 획 끝부분을 휙 날려 버리는 듯한 효과를 줘서 신파 정서의 영화에 감정을 더했다. 당시 광고에 쓰인 여러 타이틀 중 하나이며 공식 포스터의 타이틀과는 다른 형태의 글자다. → p. 74

**24 럭키치약**
상표명(치약)
럭키, 1962
LG생활건강의 전신 락희화학공업사 (樂喜化學工業社)가 한국전쟁 후 1955년 출시한 치약 제품. 초기부터 제품 옆에 '럭키치약' 상표명을 크게 사용했고 해를 거듭하면서 글자를 다듬어 1957년경 글자의 주요 특성 ('ㄹ', 'ㅇ'의 뚫린 형태)이 확립되었다. 전국 방방곡곡에 보급된 제품, 대량 광고를 통해 국민 남녀노소에게 각인된 글자라고 할 수 있다. 유연한 곡선을 가진 친근한 형태이면서, 어느 정도는 개화기의 흔적이 느껴지는 글자다.
→ p. 79

**25 안정**
선거 광고 문안
민주공화당, 1963
1963년 제6대 국회의원 선거를 위한 광고에 쓰인 레터링. 집권 보수당인 민주공화당의 케치프레이즈인 '안정'(安定)이란 두 글자를 당시 국회의사당(현 서울특별시 의회) 건물 양쪽에 배치했다. 소실점에서 튀어나온 것처럼 연출한 입체 글자는 안정의 토대 위에 새로운 나라를 건설하겠다는 정당의 의지를 묵시적으로 드러내면서 '여러분의 한 표가 곧 생활 안정에의 길'이란 메시지를 강화하는 쪽으로 작용한다.
→ p. 81

**26 왈순아지매**
영화 타이틀
연아영화, 1963
만화가 정운경의 동명 연재만화를 원작으로 이성구 감독이 연출한 영화. 획의 끝을 동글게 만들어 쾌활하고 명랑하게 보이도록 한 타이틀은 어려운 살림에 식모살이를 하는 왈순아지매 (도금봉)가 특유의 밝은 성격으로 괴팍한 집안 식구들을 아우르며 즐겁게 생활을 한다는 내용의 축도라고 할 만하다. → p. 83

**27 사랑은 주는 것**
영화 타이틀
이화영화, 1963
잡지사 여기자(엄앵란)와 건축 설계사(신영균)의 좌충우돌 러브스토리를 그린 코미디영화. "당신은 사랑받기를 원하십니까?"라고 묻고 "사랑은 주는 것"이라고 답하는 광고 형식은 공식 포스터와 동일하다. '사랑'의 'ㅇ'을 하트로 표현한 것 등은 영화 정서를 반영하는 소소한 테크닉이지만, 전체적으로 60년대 영화계의 관습적 표현 안에 있는 레터링이라 할 수 있다.
→ p. 85

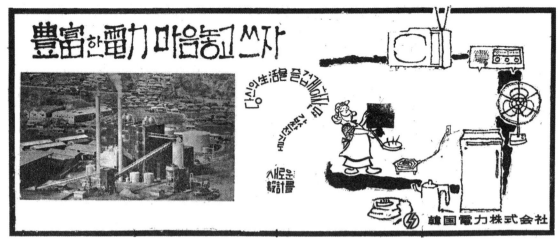
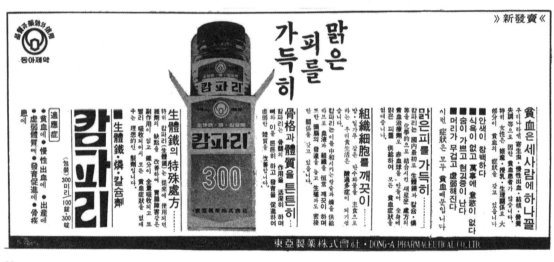
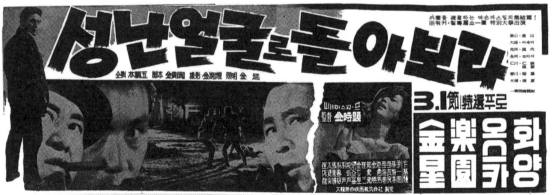

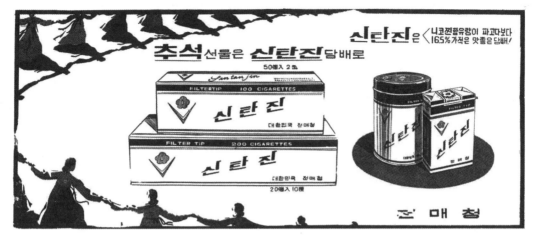

31

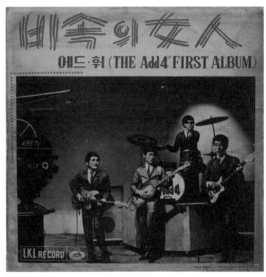

32

28 당신의 생활을 즐겁게 하자면...
광고 문안(전력소비 촉진 캠페인)
한국전력, 1964
"당신의 생활을 즐겁게 하자면?", "값싼 전기로
새로운 설계를"이란 문답을 물음표 형상으로
꾸민 광고 문안. 문장으로 뭔가를 조형화하는
예가 거의 없었던 시기의 특이한 레터링이라 할
수 있다. 전후 전력 사정이 점차 개선되어 1964년
4월 1일부터 모든 제한 송전이 해제되는 것을
넘어 일시적으로 넘치는 발전량을 걱정해야 했던
전력 당국의 고민이 담긴 문안이다. → p. 87

29 캄파리
상표명(철·인·칼슘제)
동아제약, 1965
동아제약의 빈혈, 허약체질, 발육촉진 제제(製劑)
'캄파리' 네이밍 레터링. 포장에 가로로 쓰였으나
세로형과 글자 형태는 동일하다. 비스듬히
기울어진 타원 모티프를 'ㅋ', 'ㅁ', 'ㄹ'에 적용해
레터링다운 짜임새를 만들어 냈다. → p. 94

30 성난 얼굴로 돌아보라
영화 타이틀
대한연합영화, 1965
건달 세계의 음모와 배신, 거기서 탈출하려는
주인공의 분투와 사랑을 다룬 영화의 타이틀.
최무룡, 장동휘, 박노식, 태현실 등 당대의
배우들이 출연했음에도 별다른 평가를 받지는
못했지만 포스터와 광고에서 특대 고딕 유형의
글자로 갈겨쓴 듯한 타이틀 레터링만은
액션영화의 정서를 강렬하게 표현해 냈다. '성난
얼굴로 돌아보라'라는 타이틀은 1960년 극단
제작극회가 공연한 영국 작가 존 오스번(John
Osborne)의 동명 희곡 제목(Look Back in
Anger)을 차용한 것이다. → p. 96

31 신탄진
상표명(담배)
전매청, 1965
1965년 7월 전매청이 출시한 고급 담배.
신탄진은 대전광역시 인근의 지명으로 당시
동양 최대의 담배 공장 신탄진연초제조창을
이곳에 준공한 기념으로 내놓은 담배 상품명이다.
포장지에 '신탄진'을 사선 방향으로 기울였고,
'ㅣ'의 세리프를 'ㄴ' 받침과 동일한 각도와 굵기로
디자인해 속도감을 표현했다. 런칭 이후 고가
담배 출시에 대한 비판 여론이 비등한 가운데,
홍익대학교 도안과 한홍택 교수는 '신탄진
디자인 새로운 것이 못 된다'는 제목의 신문
기고를 통해 신탄진의 포장지 도안은 외국 것을
그대로 모방한 것에 불과해 "첫인상에 정나미가
떨어진다"라고 혹평하기도 했다. → p. 98

32 비속의 여인
음반 타이틀(에드훠)
엘케엘레코드, 1964
신중현 음악의 시작이자 한국 최초의 창작 록
앨범으로 일컬어지는 에드훠(The Add 4)의
앨범 레터링. 후에 펄시스터즈, 김추자 등 수많은
가수들이 커버한 타이틀 곡 '비속의 여인' 다섯
글자를 손으로 몇 번 쓱쓱 반복해 쓴 형태다.
글자를 이루고 있는 획들이 마치 비가 주룩주룩
내리는 듯한 효과를 주는 한편, 트로트 일색의
당시 가요계 음반 속에서 예외적으로 자유분방한
인상을 만들어 냈다. → p. 90

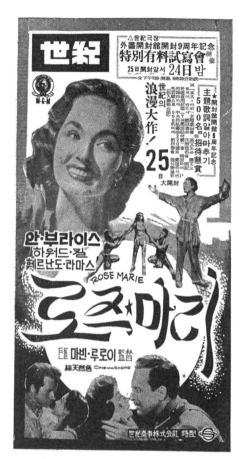

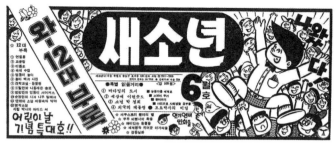

35

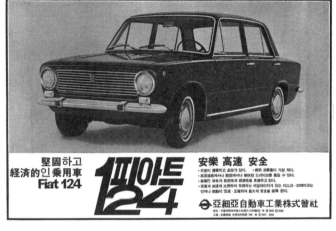

36

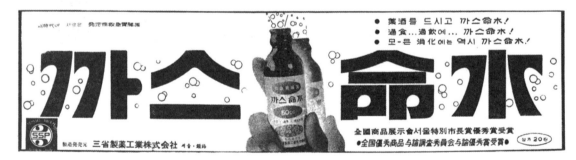

34

33  로즈마리
   영화 타이틀
   세기상사, 1966
   '거장' 머빈 르로이(Mervyn LeRoy) 감독이
   연출한 뮤지컬 애정물 〈로즈마리〉(Rose Marie,
   1954) 타이틀. 사냥꾼의 딸로 태어나 고아가 된
   야성녀(野性女) 로즈마리와 기병대 상사 마이크,
   사냥꾼 짐 사이의 삼각 애정을 그린 영화다.
   뮤지컬 영화의 감성과 운율을 흩날리는 리본으로
   형상화한 듯한 타이틀로 살려 로맨틱한 분위기를
   만들어 냈다. → p. 101

34  까스명수
   상표명(발포성 위장약)
   삼성제약공업, 1966
   1965년에 런칭한 '한국 최초의 발포성 위장약'
   까스명수 상표 이름. 위장약이라기보다는 액상
   소화제에 가까운 약품으로 아직도 현존할 만큼
   성공한 제품이다. 제품 포장에 인쇄한 것과 달리
   광고에서는 조금 더 장식적인 터치로 제품명을
   강조했다. → p. 102

35  새소년
   잡지 제호(소년지)
   새소년사, 1967
   어린이 교양지 〈새소년〉 제호. 1948년 육당
   최남선이 창간한 〈소년〉의 유지를 계승한다는
   의미를 담은 이름이다. 당시 아동기를 보낸
   한국인에게 〈새소년〉은 흥미진진한 연재물과
   책받침, 만화책 등으로 구성된 '호화' 별책
   부록으로 기억된다. 한글 자소의 귀퉁이 일부를
   동그랗게 깎아 인상을 만들었지만, 작도법에서
   일관된 규칙이 느껴지지는 않는다. → p. 104

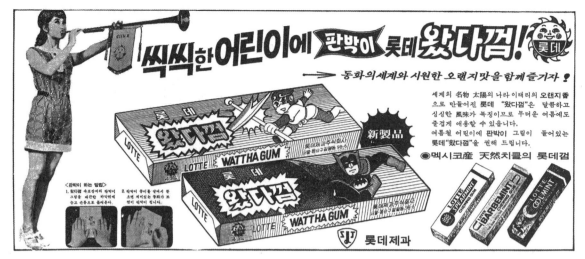

37

38

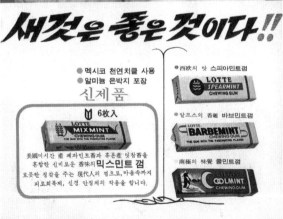

36 피아트124
상표명(자동차)
아세아자동차공업, 1969
이탈리아 자동차 제조사 피아트의 124 모델
상표명. 한국 내 라이선스 생산과 판매를 맡은
아세아자동차공업이 1969년 10월 출시했다.
회사는 초기 '견고하고 경제적인 승용차'로
제품을 포지셔닝했는데, 구조적으로 짜임새
있고 밀도 높은 형태의 이 레터링도 같은
맥락에서 디자인된 것으로 짐작된다. 런칭 이후
1970년까지 똑같지는 않지만 형태적 특성을
유지하면서 광고 등에 노출되었다. → p. 113

37 왔다껌
상표명(껌)
롯데, 1970
아이들에게 지명도 높은 캐릭터를 포장에
등장시키고, 판박이 그림을 넣어 주는 등의
대대적인 판촉전을 벌인 어린이를 위한 껌.
제품명 레터링도 그 연장선상에서 '번쩍' 문양
안에 명랑한 느낌의 뾰족한 자체로 그려 포장에
삽입시켰다. 상표 이름에서 오는 재미있고 웃긴
연상을 형상화한 레터링이다. → p. 123

38 새것은 좋은 것이다!
광고 문안('롯데껌')
롯데제과, 1969
멕시코산 천연 치클, 알루미늄 특수 은박지
포장 등 원료와 기술 측면에서 기세를 올리던
롯데껌의 슬로건. 모든 소비 영역에서 신제품이
쏟아져 나오면서 한국인의 생활을 격변시키던
시기의 시대정신처럼 보이는 문장이다. 각진
획과 사선으로 기울인 글줄에서 속도감과 운율이
느껴지도록 디자인되었다. 세로 방향으로 두
줄로 쓴 신문 광고 버전도 있다. → p. 114

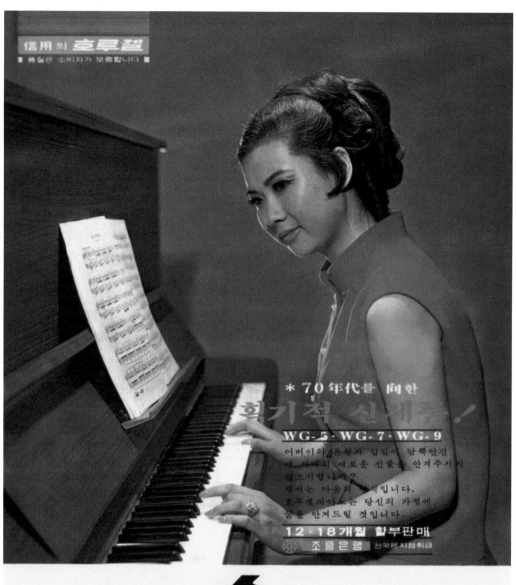

39  호루겔
　　상표명(피아노)
　　삼익피아노사, 1970

→ p. 122

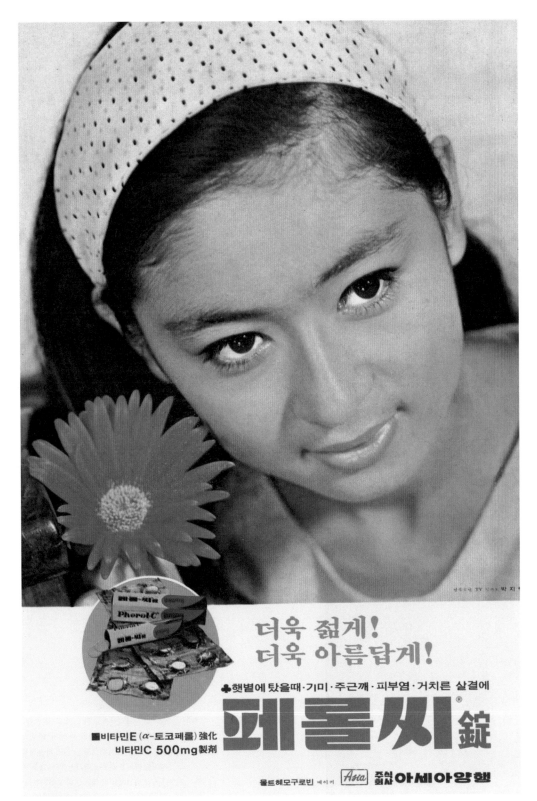

→ p. 133

40 페롤씨정
상표명(비타민제제)
아세아양행, 1970

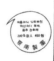

# 네오마겐

41

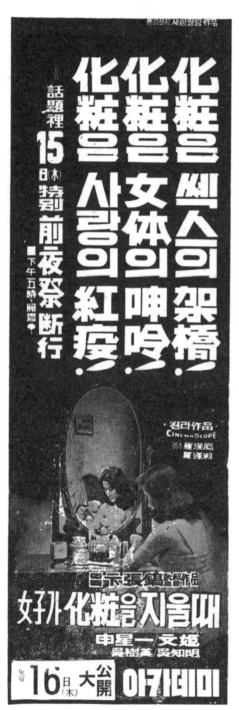

42

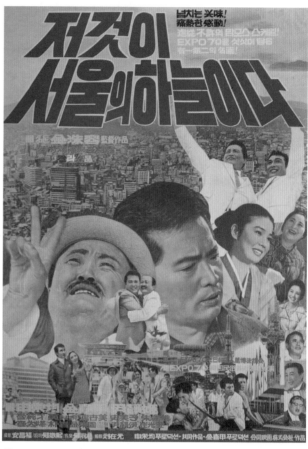

43

41　네오마겐
　　상표명(위장약)
　　경남제약, 1970
양약과 한약 성분으로 된 '새로운' 위장약
네오마겐 레터링. '새롭다'는 뜻의 '네오'(neo)를
이름에 사용했고, 가로로 긴 광고 지면에 알맞게
거대한 면적을 갖도록 디자인했다. 그 외 지면
크기와 비례에 따라 다른 형태의 레터링도
혼용했다. 네오마겐은 과음, 과식, 식욕부진,
위산과다 등의 증상에 복용했던 약으로 70년대
고도 성장기에 과로했던 회사원 및 근로자의
상비약이었다고 전해진다. → p. 124

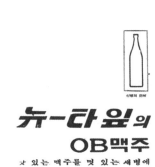

44

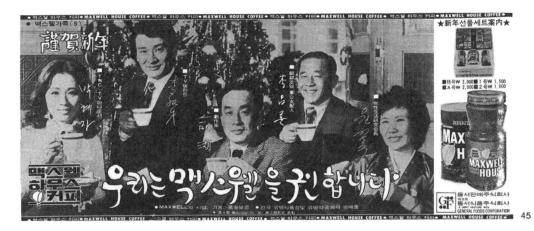

45

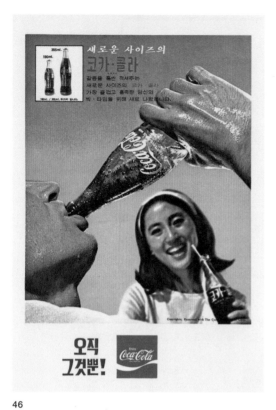

46

47

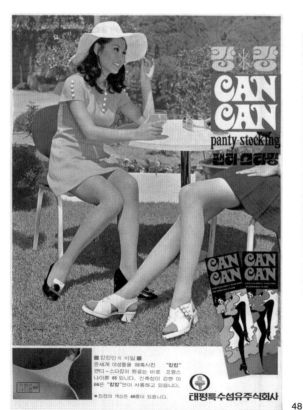

48

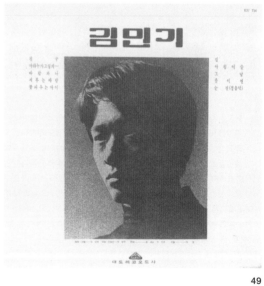

49

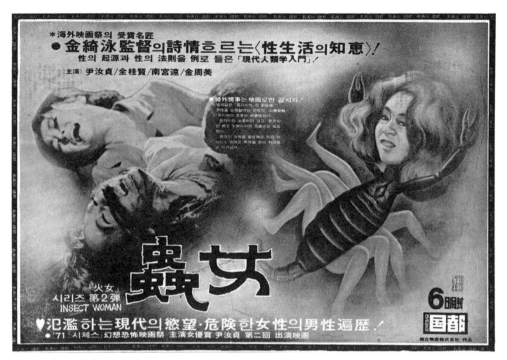

50

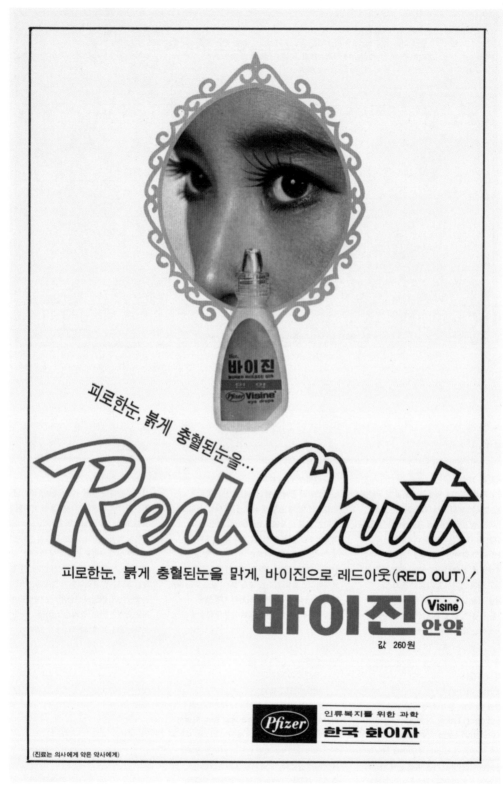

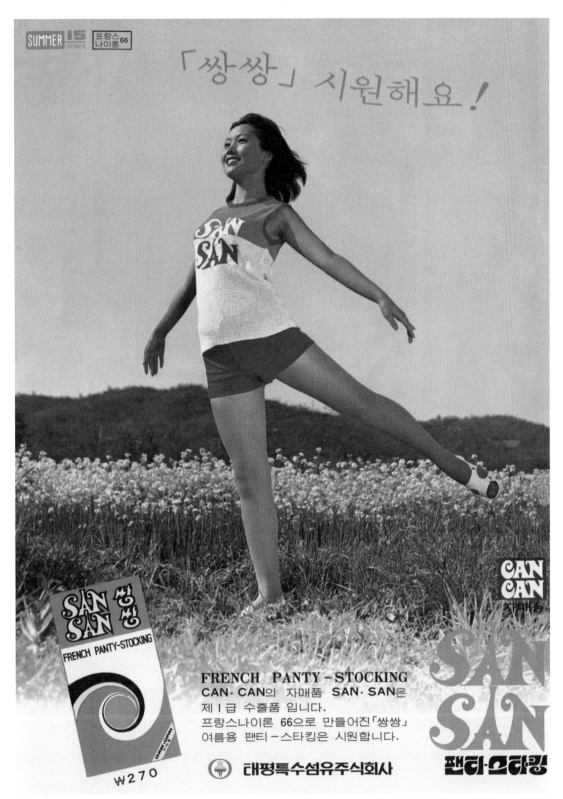

「쌍쌍」 시원해요!

SUMMER 15 DENIER 프랑스 나이론 66

SAN SAN

CAN CAN 자매품

SAN SAN 팬티·스타킹

SAN SAN FRENCH PANTY-STOCKING

₩270

FRENCH PANTY-STOCKING
CAN·CAN의 자매품 SAN·SAN은
제Ⅰ급 수출품 입니다.
프랑스나이론 66으로 만들어진 「쌍쌍」
여름용 팬티-스타킹은 시원합니다.

태평특수섬유주식회사

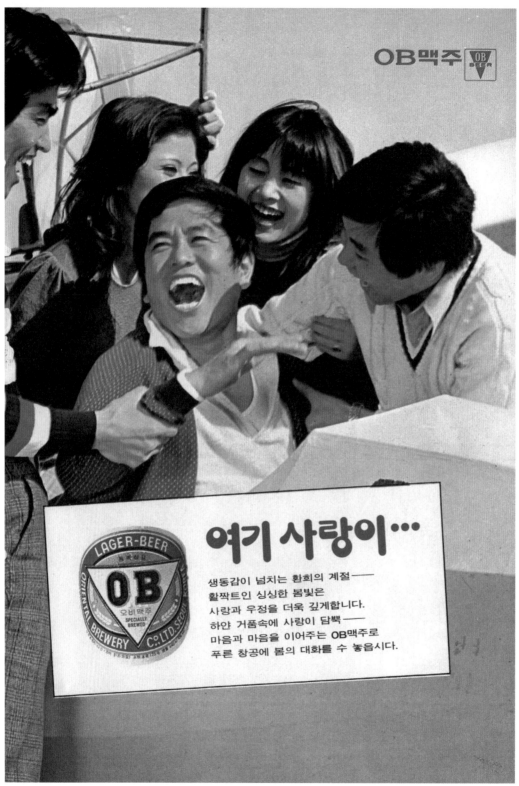

여기 사랑이…

생동감이 넘치는 환희의 계절——
활짝트인 싱싱한 봄빛은
사랑과 우정을 더욱 깊게합니다.
하얀 거품속에 사랑이 담뿍——
마음과 마음을 이어주는 OB맥주로
푸른 창공에 봄의 대화를 수 놓읍시다.

53　여기 사랑이…　　　　　→ p. 148
　　광고 문안('OB맥주')
　　OB맥주, 1973

# 언제라도 좋아요 !!

마시기 좋고 부드러운 크라운
눈으로도 느낄 수 있는 시원함.
마셔 보세요 !
그리고 즐기세요 !

 크라운

54　언제라도 좋아요!!　　　　　→ p. 187
　　광고 문안('크라운 맥주')
　　크라운맥주, 1976

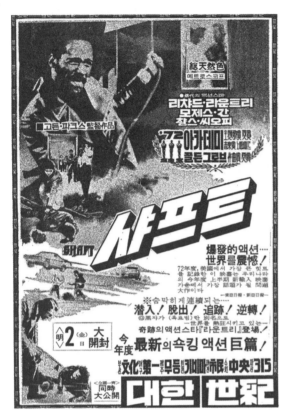

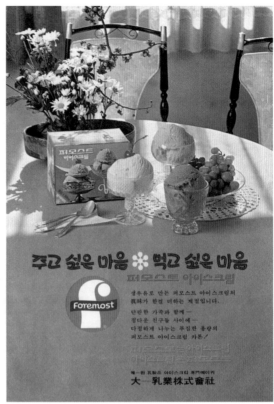

55

56

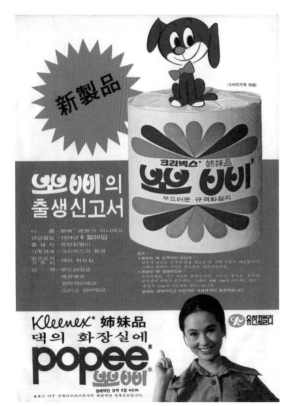

57

55 샤프트
　　영화 타이틀
　　대한극장 개봉, 1973
고든 파크스(Gordon Parks) 감독의 할리우드
흥행 영화 〈샤프트〉(Shaft, 1971) 타이틀. 1970년
전후 미국에서 나타난 흑인 영웅이 등장하는
이른바 블랙스플로이테이션(Blaxploitation)
의 대표작이다. 주인공 이름이기도 한 '샤프트'
타이틀 디자인은 미국 공식 포스터의 입체
타이틀을 한국어로 '번안'한 형태이고 거기에
더해 사선으로 기울여 운동감을 부여했다.
캐릭터 성격처럼 강하고 쿨한 정서를 보여 주는
글자다. → p. 154

56 주고 싶은 마음 먹고 싶은 마음
　　상표 슬로건(퍼모스트)
　　대일유업, 1973
대일유업이 발매한 퍼모스트(1976년 '빙그레'로
상표 변경) 아이스크림의 브랜드 슬로건. 1973년
처음 등장했으며 가수 이장희가 만든 CM
송으로도 히트해 전 국민이 알았던, 유제품
업계의 가장 성공적인 슬로건 중 하나로
평가받는다. 제품군의 주 소구대상 취향에 맞춰
귀엽고 앙증맞은 서체로 그렸다. → p. 158

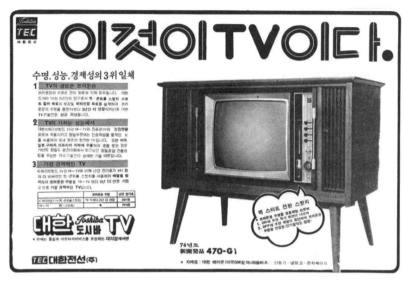

58

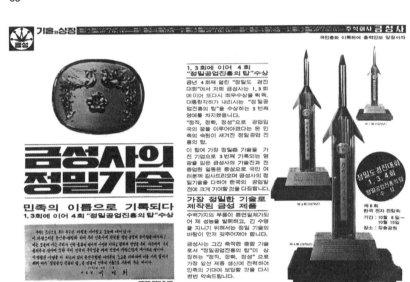

59

**57 popee 뽀삐**

상표명(규격 화장지)

유한킴벌리, 1974

킴벌리 클라크사와 합작해 출시한 화장지 브랜드. 킴벌리 클라크의 등록상표 popee를 한국화한 상표 로고다. 뽀삐는 브랜드 마스코트인 강아지의 이름이기도 한데, '우리집 강아지 뽀삐~'로 시작하는 CM송이 큰 인기를 끌기도 했다. 상표 레터링은 마스코트(강아지)가 두 눈을 이리저리 굴리는 모양을 형상화한 것. 제품은 아직 현존하고 있으며 레터링 또한 커스터마이즈되었지만 모티프는 여전히 살아 있다. → p. 263

**58 이것이 TV이다**

광고 문안('대한IC하이브릿드 TV')

대한전선, 1974

텔레비전 수상기 시장의 후발 주자 대한전선의 경쟁 광고 유형 헤드라인. 한글 자소 중심을 따라 흰색 실선을 처리한 것이 독창적인 것은 아니지만 명료한 작도법으로 그려진 단호한 글씨 덕분에 눈에 잘 띄고 도전적으로 보인다. 한글 자소의 끝부분을 직각 및 반원형, 두 가지 방식으로 처리해 단조로움을 피했다. → p. 164

**59 금성사의 정밀기술**

광고 문안(기업 광고)

금성사, 1975

제4회 '정밀공업진흥의 탑' 수상에 즈음해 내보낸 광고 헤드라인. 육중한 두께와 크기 덕분에 눈에 확 띄는 한편 네모꼴 골격, 적절한 획 대비, 세리프 같은 장식을 배제한 것 등이 메커니컬한 인상을 만들어 내는 데 도움을 줬다. 회사는 이즈음부터 자사 전자 제품 광고 등에 이런 표정의 서체를 반복적으로 노출시켰는데 광고 산업이 전문화되면서 표현의 일관성이 강조됨에 따른 결과로 보인다. '금성사의 정밀기술'은 금성사의 전통적인 슬로건 '기술의 상징'을 뒷받침하는 카피이기도 하다. → p. 169

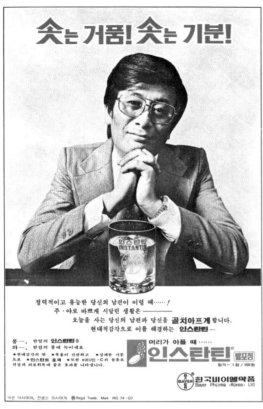

60

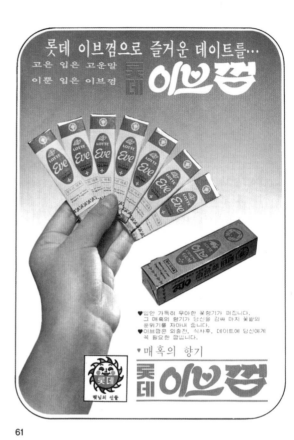

61

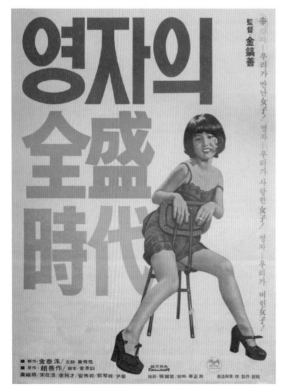

62

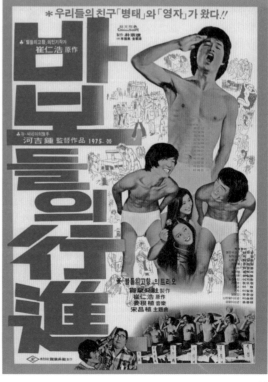

63

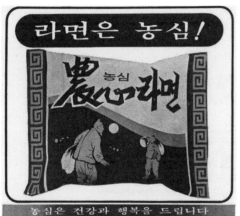

64

65

60  솟는 거품! 솟는 기분!
    광고 문안('인스탄틴 발포정')
    한국바이엘약품, 1975

물에 넣으면 거품이 일면서 녹는 발포성 두통약
인스탄틴 광고 문안. 비타민C가 들어 있어 피로
회복에도 효과가 있는 점을 강조하기 위해 '솟'
자를 마치 상승하는 느낌이 들도록 만들었다.
단순한 비유이지만 운율에 맞춘 카피와 글자
덕분에 거품이 '솟는' 것처럼 기분이 '솟는'
느낌을 자아낸다. → p. 264

61  이브껌
    상표명(껌)
    롯데제과, 1975

'고운 입은 고운 말, 이쁜 입은 이브껌'을
슬로건처럼 소구하고 데이트할 때 필요한 껌으로
포지셔닝한 껌 브랜드. '이브껌' 자소 일부를
'하트'와 '입술'로 변형시킨 글자로 광고뿐만
아니라 제품 포장에도 강조해 사용했다. 형상을
본떠서 글자를 만드는 레터링 기법을 본격적으로
적용한 사례다. 1975년 출시한 이브껌은 아직
현존하고 있으며 레터링 모티프 일부('하트')도
살아 있다. → p. 267

62  영자의 전성시대
    영화 타이틀
    태창흥업, 1975

영화 〈바보들의 행진〉과 유사한 구성이나 주인공
영자의 초상과 타이틀을 흰 배경에 놓아 단순·
상징화시켰다는 점에서 당대 포스터에 견줘
조금 앞선 시각 전략을 보여 준 사례다. '영자의
전성시대'라는 반어적 타이틀이 중립적인
표정으로 지면을 압도하도록 배치한 덕분에
포스터의 정조가 감상(感傷)에 빠지지 않고,
동시대 젊은 관객의 감수성에 호소력 있게
다가갔다. 원작은 소설가 조선작이 1973년
발표한 동명의 소설. → p. 268

63  바보들의 행진
    영화 타이틀
    화천공사, 1975

최인호 원작, 하길종 연출의 영화 〈바보들의
행진〉 타이틀. 당시 대학생들의 낭만과 치기를
가득 메운 삽화 한쪽에 커다란 스케일의 고딕
글자로 투박하게 내리쓴 타이틀의 포스터는
70년대 청년 문화를 대표하는 도상 중 하나로
평가받는다. 청년 문화의 기수였던 최인호의
원작을 바탕으로 당대 청춘들의 풍속과 방황을
자조적으로 그린 영화이며 '왜 불러', '고래사냥'
등의 수록곡으로도 유명하다. 청바지와 생맥주,
통기타로 대변되던 70년대 중반 대학 문화의
정서가 투영된 레터링이라 할 수 있다. → p. 269

64  농심(農心) 라면
    상표명(라면)
    롯데공업, 1975

롯데공업이 1975년 출시한 인스턴트 라면의
상표명. 상대를 돕기 위해 야심한 밤에 볏단을
나르는 '의좋은 형제' 그림 위에 '농부의 마음'
이란 뜻의 한자 '農心'을 강조한 포장의 이
상품은 '형님 먼저 드시오 농심 라면, 아우 먼저
드시오 농심 라면'이라는 광고 카피를 앞세워
큰 성공을 거뒀다. 서예의 필법을 따르면서도
굵은 획과 예각이 두드러지도록 해 상표로서
존재감을 살린 글씨다. 1978년 회사 이름을
'농심'으로 변경하였으며 이후 글로벌 식품
그룹으로 성장했다. 경영 철학은 '이농심행
무불성사(以農心行 無不成事)'로 '농심으로
행하면 이루지 못할 것이 없다'라는 뜻. → p. 180

65  뺑뺑
    상표명(의류)
    유선실업, 1976

한번 들으면 잊을 수 없는 '뺑뺑'이란 이름과
대대적인 광고 공세가 맞물려 단기간에 전국적인
인지도를 얻었던 브랜드다. 한글과 영어를 섞어
놓은 듯한 레터링도 인상적이었는데, 그럼에도
누구나 '뺑뺑'으로 읽을 수 있었다. 국적 불명의
조어라고 해서 언론의 비판 대상이 되기도 했지만,
오늘의 시각에서는 실험적 네이밍 및 레터링으로
평가할 수 있다. → p. 189

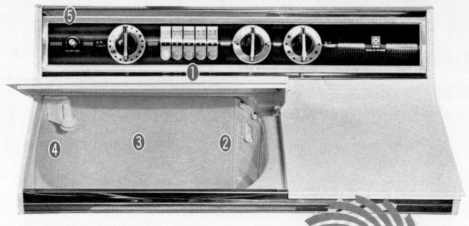

# 모두가 새로워졌읍니다

우리집의 가정부

# 금성|백조|세탁기

신제품

| **1** | **2** | **3** | **4** | **5** |
|---|---|---|---|---|
| 4단 속도 조절 장치 부착 | 4단 수량 조절 장치 | 2.3 kg 대용량 설계 | 매직샤워(Magic Shower) 부착 | 부자(Buzzer) 장치 부착 |
| 세탁물의 종류에 따라 4가지로 세탁의 강도를 조절할 수 있는 푸쉬 버턴(Push Botton)이 부착되어 있어 세탁물에 맞는 푸쉬 버턴만 누르면 됩니다. 때문에 보다 편리 하며 세탁물이 상할 염려가 전혀 없읍니다. | 세탁의 종류와 세탁의 양에 따라 물의 양을 조절할 수 있는 4단 수량 조절 장치가 부착되어 있어 물, 합성세제, 전기소모를 절약하여 주는 경제적인설계 방식입니다. | 세탁조와 탈수조가 2.3 kg의 대용량으로 설계되어 5인 가족분의 세탁 경우 하루에 단 한번만 세탁하면 되므로 세탁 능률을 더욱 높혀 줍니다. 와이샤스 : 11매, 시트 : 5매, 겨울내의 : 6매, 작업복 : 4벌, 어린이옷 : 23매 | 매직샤워는 스프레이 (Spray) 식으로 물을 뿌려 주므로 세탁시에는 세탁물에 물이 고루 스며 들어 세탁 능률을 높혀 주고 세탁 시간도 훨씬 빠르며, 헹굴때에도 거품을 말끔히 없애 주는 장치로서 경제성을 추구한 설계 방식입니다. | 세탁과 헹굼이 끝난 것을 알려 주는 장치로서 세탁을 하면서도 다른 일을 할 수 있어 시간의 낭비를 없애주는 편리한 설계입니다. 부자장치의 용량을 자유 자제로 조절할 수 있읍니다. |

구입 및 아프터 서어비스 문의는 전국금성특약점이나 서어비스센터에 문의 하여주십시요.

주식회사 **금 성 사**
**Gold Star Co., Ltd.**

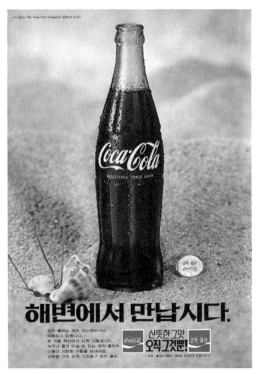

67  해변에서 만납시다  → p. 174
광고 문안('코카콜라')
코카콜라, 1975

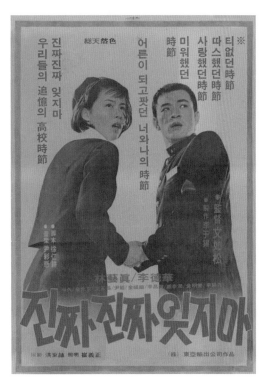

68  진짜 진짜 잊지마  → p. 271
영화 타이틀
동아수출공사, 1976

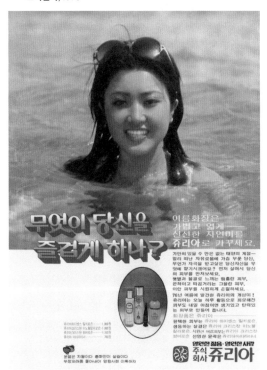

69  무엇이 당신을 즐겁게 하나?  → p. 272
광고 문안('쥬리아화장품')
쥬리아, 1976

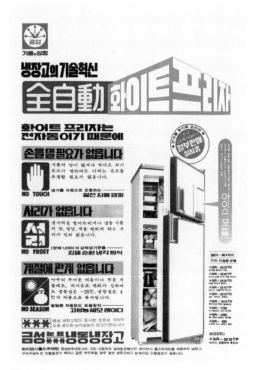

70  전자동 화이트프리자  → p. 273
상표명('금성눈표냉장고')
금성전자, 1976

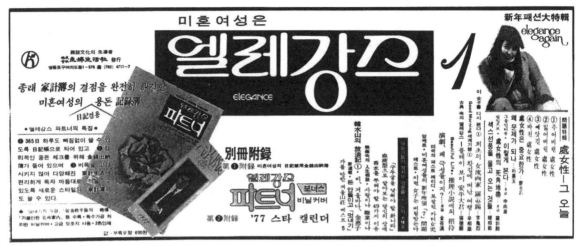

71

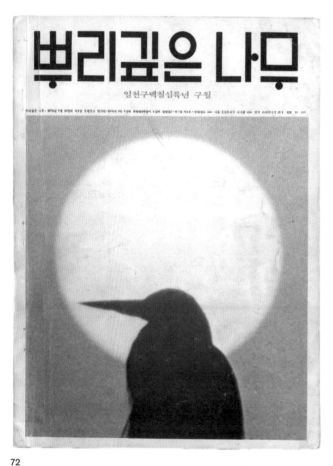

72

73

71  엘레강스
    잡지 제호(여성교양지)
    주부생활사, 1976
    1976년 4월에 창간한 20대 미혼 여성을
    주 타겟으로 한 여성지. 주부지 《주부생활》
    의 자매지였으며 210*280mm의 대형 판형,
    의상지가 아닌 생활교양종합지를 지향한다고
    천명한 잡지. '엘레강스'라는 단어, 부드럽고
    장식적인 곡선은 1975년 이후 여성 화장품
    광고에 본격적으로 등장한 세련되고 감각적인
    그것과 유사하다. → p. 196

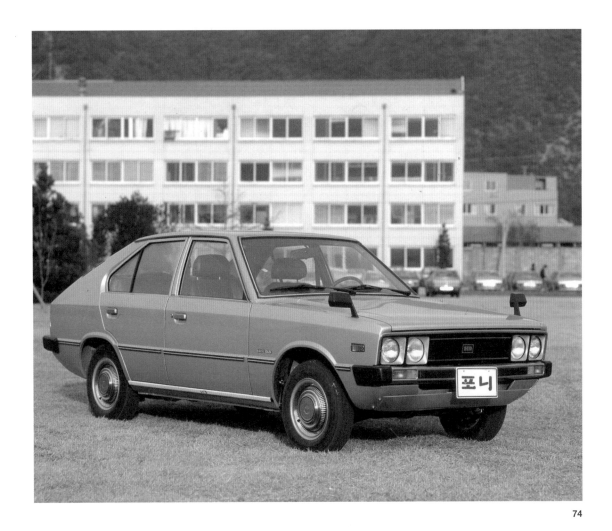

74

72 뿌리깊은나무
　　잡지 제호(문화교양지)
　　한국브리태니커회사, 1976
1976년 한국브리태니커회사를 이끌던
한창기가 창간한 월간지 〈뿌리깊은나무〉 제호.
〈뿌리깊은나무〉는 한국 잡지의 편제와 편집을
혁신한 잡지로 일컬어지며 디자인 관점에서도
본격적인 아트디렉션을 도입한 최초의 사례로
전해진다. 디자이너 이상철이 완성한 제호는
일견 현대적이면서도 훈민정음 해례본을
참조한 듯한 획 처리('ㅜ'와 'ㅏ')가 더해져
전통적인 미감이 느껴지는 절충적 디자인이라
할 수 있다. 이는 동시대 사회·문화에 대해
첨예하게 발언하면서도 고유 문화의 가치와 멋을
현대적으로 승화시키고자 한 잡지의 편집 방침과
연결되는 부분이다. '뿌리깊은나무'라는 제호는
훈민정음으로 적힌 최초의 글인 「용비어천가」
(龍飛御天歌)의 2장에 순 우리말로 기록된 '불휘·
기픈·남근·부루매·아니·뮐·씨···'(뿌리 깊은
나무는 바람에 아니 흔들리므로)에서 가져온
것이다. → p. 195

73 돌아와요 부산항에 너무 짧아요
　　음반 타이틀(조용필)
　　서라벌레코드, 1976
트로트였던 '돌아와요 부산항에'를 편곡자
안치행이 고고 버전으로 편곡해 발표해 메가 히트
한 음반. 훗날 안치행은 어느 인터뷰에서 "전주가
시작되면서 이미 히트한 음반"이라고 술회한 바
있다. 하단에 깔리는 획을 곡선으로 구부리는
등의 장식이 있지만, 전체적으로 문장을 일관·
간결한 형태로 정리해 트로트 정서를 탈피한
레터링이다. → p. 203

74 포니 pony
　　상표명(자동차)
　　현대자동차, 1976
한국 최초의 자동차 독자 모델 포니의 브랜드
레터링. 현상 공모를 통해 제정한 '포니'라는
이름은 '조랑말'이란 뜻을 갖는다. 상표 레터링은
1,238cc 배기량, 80마력, 전장 3,970mm의
소형차에 걸맞게 작고 단단하며 동글동글한
형태가 친근한 인상을 준다. 말을 형상화한
마크와 함께 광고 등에 사용했다. → p. 274

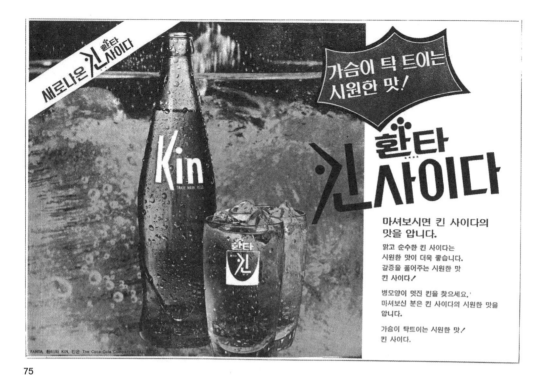

새로나온 킨 환타 사이다

가슴이 탁 트이는
시원한 맛!

환타
킨 사이다

**마셔보시면 킨 사이다의
맛을 압니다.**

맑고 순수한 킨 사이다는
시원한 맛이 더욱 좋습니다.
갈증을 풀어주는 시원한 맛
킨 사이다!

병모양이 멋진 킨을 찾으세요.
마셔보신 분은 킨 사이다의 시원한 맛을
압니다.

가슴이 탁트이는 시원한 맛!
킨 사이다.

FANTA, 환타와 KIN, 킨은 The Coca-Cola Company의 상표입니다.

75

# 와인은 건강에도 좋은 술입니다.

**와인 (포도주)은 알카리성 술**

우리가 먹는 음식, 우리가 마시는 술.
그것이 대부분 산성이라는 사실을 아시는 분은 그리 많지 않습니다.
산성인 음식과 산성인 술만을 섭취하면 인체의 바란스가 깨지게 되어
인체세포가 자기도 모르게 노쇠해집니다.
순수포도주인 와인이 건강에 좋은 이유는 와인이 바로
산성을 중화해주는 알카리성 술이기 때문입니다.
와인은 음식물의 산성을 중화해서 인체의 노화를 방지해 주고
소화를 돕는 각종 무기물질이 풍부하므로
식욕을 향상하게 해줍니다. 알카리성 술 — 와인
와인은 건강에 좋은 술입니다.

**OB가 만드는 순수 와인—마주앙**

"OB"가 정성과 기술을 입각해서 만드는 순수와인— 마주앙.
마주앙은 와인의 본고장에서 이힌 전통의 제조방법과 양조기술,
그리고 서구의 최고급 양조용 포도를 원료로 제조된
국내 최고수준의 고급와인입니다.
귀하의 원숙과 건강을 위해 순수와인 마주앙을 드십시오.

신제품 350ml
4월10일 시판

마주앙가격 (세 포함): 700ml W 1,950/350ml W 980

OB가 만든 순수와인 **마주앙**

76

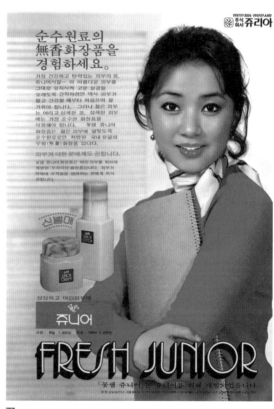

주식회사 쥬리아

**순수원료의
無香화장품을
경험하세요.**

가장 건강하고 탄력있는 피부의 봄,
쥬니어시절— 이 아름다운 피부를
그대로 유지시켜 고운 살결을
오래도록 간직하려면 역시 피부가
젊고 건강을 매부터 마음써야 잘
가꾸어 합니다. 그러나 젊은 피부
는 여리고 섬세한 것, 섬세한 피부
에는 가장 순수한 화장품을
사용해야 합니다.
꽃샘 쥬니어
화장품은 젊은 피부에 알맞도록
순수원료만으로 처방한 국내 유일의
무향 (無香) 화장품 입니다.

피부가 약한 분에게도 권합니다.
꽃샘 쥬니어화장품은 여린 피부를 위해
여방의 부작용검사까지 마친까지 피부가
약해서 부작용을 염려하는 분에게 특히
권합니다.

신발매

실싱하고 어린피부에
꽃샘 쥬니어

FRESH JUNIOR

「꽃샘 쥬니어」는 쥬니어들을 위해 개발되었습니다.

77

386

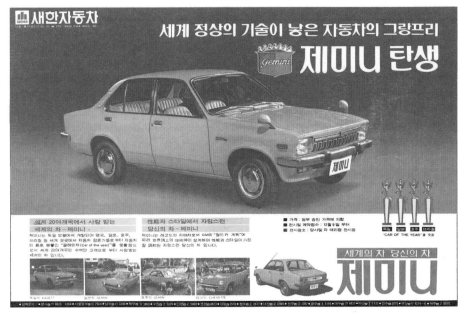

**75 킨사이다**
상표명(청량음료)
1976
영문 'Kin'의 'K'를 180도 뒤집어 놓은 형상으로
한글 '킨'을 썼다. 시원하게 사선으로 뻗은 획,
가운데 찍힌 점 등이 젊은 층에 소구하는 신제품
청량음료의 개성을 드러낸다. 이 레터링은 '킨'을
발음할 때 느껴지는 이미지이자 슬로건('가슴이
탁 트이는 시원한 맛')을 시각화한 것이기도 하다.
레터링을 포함한 상표 디자인은 광고대행사
합동광고(합동통신사 광고기획실)가 제작했다.
→ p. 216

**76 마주앙**
상표명(와인)
OB맥주, 1977
현존하는 와인 브랜드 마주앙의 최초 레터링.
중세 유럽의 대표적인 서체인 블랙 레터를
기반으로 한 영문 'Majuang'에 조응하도록
디자인된 서체다. 세로획이 굵은 반면 가로획은
가늘며 획이 시작되는 부분의 꺾임 등에서 그
특징을 찾아볼 수 있다. 디자이너 양승춘의
레터링 작업. → p. 226

**77 FRESH JUNIOR**
광고 문안(화장품 '꽃샘쥬니어')
쥬리아, 1977
얇고 감각적인 라인의 영문에 깊은 음영을 줘
입체로 형상화한 레터링. '여린 피부를 위해
개발된 무자극성 화장품'이란 제품 포지셔닝에
맞춰 레터링은 물론 모델(영화배우 정윤희)의
역할 설정 등을 통해 지면 분위기를 풋풋한
인상이 들도록 연출했다. 여기서 'FRESH

JUNIOR'는 제품 라인인 '꽃샘 쥬니어'의 브랜드
슬로건 구실을 한다. → p.276

**78 제미니**
상표명(자동차)
새한자동차, 1977
미국 GM의 월드카 계획에 따라 생산된 일본의
이스즈 제미니(Isuzu Gemini)를 새한자동차가
라이선싱 조립·출시한 제품. 일본 '제미니' 영문
서체 표정을 이어받아 동글하면서 양증맞게
표현했지만 경쟁 자동차인 현대자동차 포니의
그것과 비교해 강한 개성이 느껴지진 않는다.
'월드카'라는 자동차의 태생을 강조하기 위해
지면과 텔레비전 광고에서 '세계의 차, 당신의 차'
란 슬로건을 적극 내세웠다. → p. 222

**79 산울림 아니벌써**
음반 타이틀(산울림)
서라벌레코드, 1977
한국 최초의 펑크 히트곡으로 평가받는
'아니벌써'가 수록된 밴드 산울림의 데뷔 앨범.
헤어라인(hairline) 유형의 극히 얇은 굵기의
제도형 글씨, 나란히 위치한 원색의 그림 한
점으로 된 앨범 구성은 데뷔 앨범부터 마지막
정규 앨범인 13집(1997, '기타로 오토바이를
타자')까지 20년 이상 유지되었고, 그 외 파생
앨범, 콘서트 그래픽으로까지 확장된 형태로
사용된 바 있다. 기성 음악의 조류와 무관하게
아마추어리즘에서 출발한 산울림 음악의 시각적
변주로 평가할 만하다. → p. 229

80 **포근히 스며들어요!** → p. 212
광고 문안('꽃샘화장품')
쥬리아, 1977

81 **개성있게 가꾸시겠읍니까?** → p. 219
광고 문안(기업 광고)
럭키, 1977

82 **입술에서 입술로** → p. 231
광고 문안(아모레 '미보라화장품')
태평양화학, 1978

83 **윤수일과 솜사탕** → p. 220
음반 타이틀 겸 밴드명
서라벌레코드, 1977

화려한 외출

外出

→ p. 279

*第3期映像빠리장느尹静姫가熱演하는反逆의뉴·시네마!!

La Sortie Ravissante

尹静姫/李大根
製作·金泰洙
監督·金洙容
総天然色
CINEMASCOPE

企劃·黃奇性/金庚洙 原作·金容誠 脚色·趙汶眞 撮影·鄭一成 照明·車正男 泰昌興業(株) 製作·配給

84　화려한 외출
　　영화 타이틀
　　태창흥업, 1977

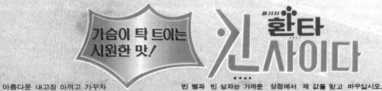

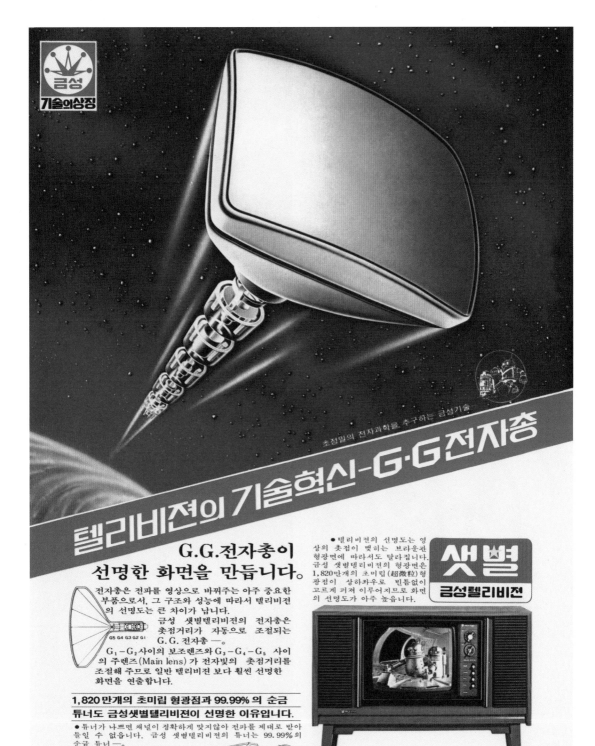

텔리비젼의 기술혁신-G·G전자총

초정밀의 전자과학을 추구하는 금성기술

## G.G.전자총이 선명한 화면을 만듭니다.

전자총은 전파를 영상으로 바꿔주는 아주 중요한 부품으로서, 그 구조와 성능에 따라서 텔리비젼의 선명도는 큰 차이가 납니다.

금성 샛별텔리비젼의 전자총은 촛점거리가 자동으로 조절되는 G. G. 전자총 —.

$G_1 - G_2$사이의 보조렌즈와 $G_3 - G_4 - G_5$ 사이의 주렌즈(Main lens)가 전자빛의 촛점거리를 조절해 주므로 일반 텔리비젼 보다 훨씬 선명한 화면을 연출합니다.

### 1,820 만개의 초미립 형광점과 99.99%의 순금 튜너도 금성샛별텔리비젼이 선명한 이유입니다.

● 튜너가 나쁘면 채널이 정확하게 맞지않아 전파를 제대로 받아들일 수 없습니다. 금성 샛별텔리비젼의 튜너는 99.99%의 순금 튜너. 100만번 이상을 울려도 닳지 않고, 매연·연탄개스 등에도 부식되지 않으므로, 언제나 정확하게 전파를 받아들여 맑고 안정된 화면을 보장합니다.

● 텔리비젼의 선명도는 영상의 촛점이 맺히는 브라운관 형광면에 따라서도 달라집니다. 금성 샛별텔리비젼의 형광면은 1,820만개의 초미립(超微粒)형 광점이 상하좌우로 빈틈없이 고르게 퍼져 이루어지므로 화면의 선명도가 아주 높습니다.

**샛별**
금성텔리비젼

VS-68BU (17형) 현금가격 99,360원

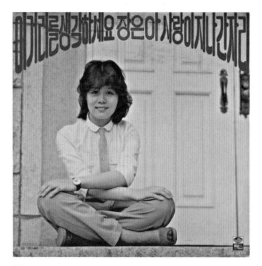

87

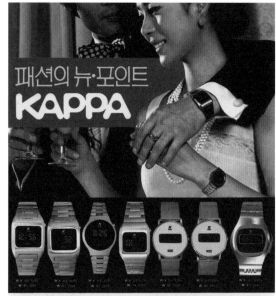

## 화란 나르당의 천연향

모방할 수 없는 칠성사이다의 세계

많은 사람들이 칠성사이다를 애용하면서도 맛에 대한 평가는 제각기
다릅니다. "칠성사이다는 향긋해서 좋아"라기도 하고 "칠성은 톡 쏘는
맛이 다른 것과는 달라"라고 합니다. 34년의 정성과 기술을 바탕으로
만들어지는 칠성사이다의 세계는 누구도 모방할 수 없읍니다. 특히 칠성
만이 사용하는 화란 나르당의 천연향은 세계 최대의 향료생산국가 화란
에서도 으뜸가는 천연향입니다.

빈병을 점포에 보내주시면 1병에 10원씩 드립니다.

그동안 빈병 사정으로 칠성사이다를 충분히 공급해 드리지 못해 죄송
합니다. 집에 칠성사이다 빈병이 있으면
즉시 가까운 가게에 연락해 주십시오. 또
여러분의 편의를 위해 연락만 해주시면 가게
주인이 직접 가정으로 방문하여 제값을 주고
빈병을 회수합니다.

화란 나르당의 천연향
**칠성사이다**
롯데칠성음료(주)

89

아름다운 몸매를 더욱 아름답게

당신과 나의 몸이 탐스럽게 피어나는 이제 정
봄의 꽃잎같은 바람이 가슴을 타고 흐르거든
S.Y.T를 찾으세요.
S.Y.T로...............
가꾸는 노력을 줄이시고,
가꾸어진 효과는 반드시 얻어 보세요.
S.Y.T를 입어 보신 분은
S.Y.T를 잊지 못할게에요.
S.Y.T는 당신에게
자신과 행복감을 안겨 드릴것입니다.

제품의 특징
*S.Y.T는 세련된 디자인으로서 최고급
원단과 부자재를 사용한 최고급 제품입
니다.
*S.Y.T는 신축성이 자유롭고 촉감이 부
드럽습니다.
*S.Y.T는 색상이 밝고 다양합니다.
*S.Y.T는 세탁후 모양이 변하지 않을
때 많 흡수성이 좋아 언제나 쾌적 합니다.
*가격:테니스의 경우 上·下 8,200원

쌍방울
메리야스

S.Y.T

주식회사 쌍방울

90

92

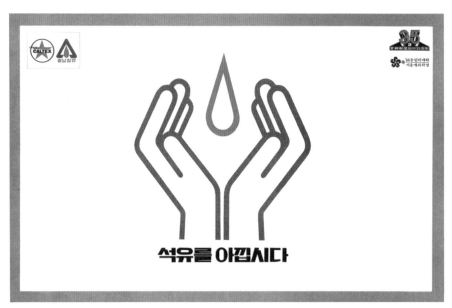

93

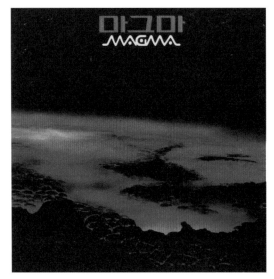

94

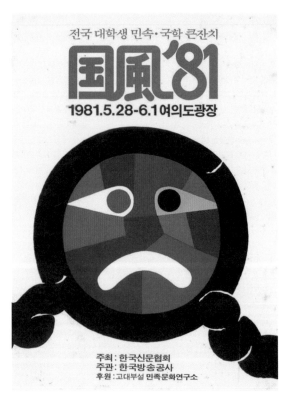

95

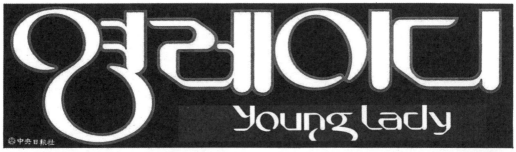

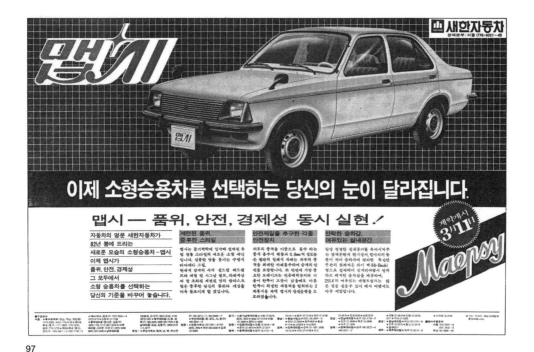

97

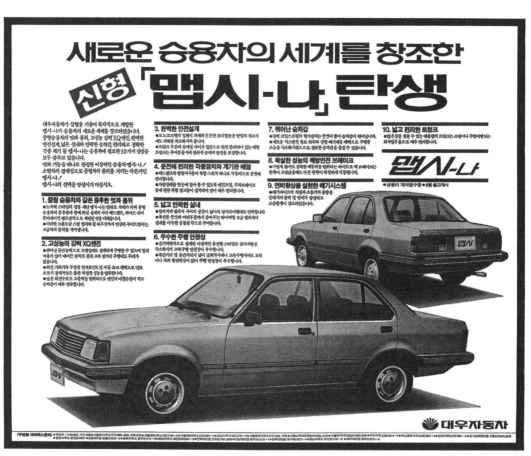

98

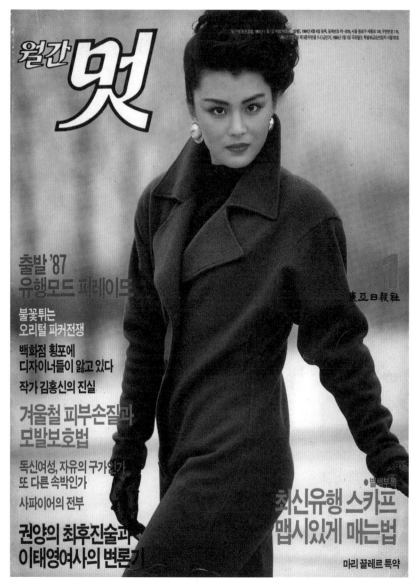

월간 멋 창간호 표지, 1983년 1월호 발행일자 정보... (상단 우측 판권 정보)

월간 **멋**

출발 '87
유행모드 퍼레이드

불꽃튀는
오리털 파커전쟁

백화점 횡포에
디자이너들이 앓고 있다

작가 김홍신의 진실

겨울철 피부손질과
모발보호법

독신여성, 자유의 구가인가
또 다른 속박인가
사파이어의 전부

권양의 최후진술과
이태영여사의 변론기

1

東亞日報社

최신유행 스카프
맵시있게 매는법
· 별책브록
마리 끌레르 특약

99

---

**97 맵시**
상표명(자동차)
새한자동차, 1982
새한자동차가 1982년 출시한 자동차. 동사의
전작 제미니(Gemini)를 부분 변경 한 모델로
자동차로서는 이례적으로 한국어 이름을 붙였고
영문(Maepsy)은 보조적으로 사용했다. 서체도
현대적이라기보다는 곡선과 장식을 더해 '맵시'
라는 어감을 표현했다. 1983년 초 회사명이
대우자동차로 변경되고 그해 8월 새로운 엔진을
적용한 '맵시-나'가 출시되면서 '맵시' 레터링은
1년 5개월 만에 퇴장했다. → p. 328

**98 맵시-나**
상표명(자동차)
대우자동차, 1983
대우자동차가 1983년 출시한 자동차 브랜드.
새한자동차가 1982년 출시 자동차 '맵시'의
후속 기종으로 엔진과 디자인을 대폭 변경했으며
이름도 기존 맵시에서 '맵시-나'로 바꾸는 한편
레터링도 리뉴얼해 날렵하게 다듬었다. '맵시-
나'의 '나'는 한글 '가나다'의 '나', 즉 '맵시'의
2탄임을 나타낸다. 그런 의미로 앞에 대시(-)를
붙였고 크기를 조금 줄여 썼다. → p. 329

**99 멋**
잡지 제호(여성지)
1983
1983년 월간 〈마당〉 자매지로 출발한 여성지
〈멋〉의 제호. 창간 아트디렉터 안상수에 의한
결과물로 잡지는 창간 넉 달 만에 좌초하고
동아일보에 인수되었지만 제호 디자인만은
93년 초 잡지가 종간할 때까지 살아남았다.
오른쪽으로 기울어진 형태와 유연한 곡선 처리가
특징이나 가장 파격적인 것은 외 글자 한글 제호
그 자체라고 할 수 있다. → p. 333

# 샘이깊은물

일천구백팔십칠년 십이월호

샘이깊은물 · 발행(정)일/1987년 12월 1일(매월 초하루) · 통권38호 · 1985년 12월 6일 제3종 우편물(나)급인가 · 1986년 12월 8일 국유철도 특별급 승인 제143호 · 발행처/뿌리깊은 나무 · 우편 번호 110-00

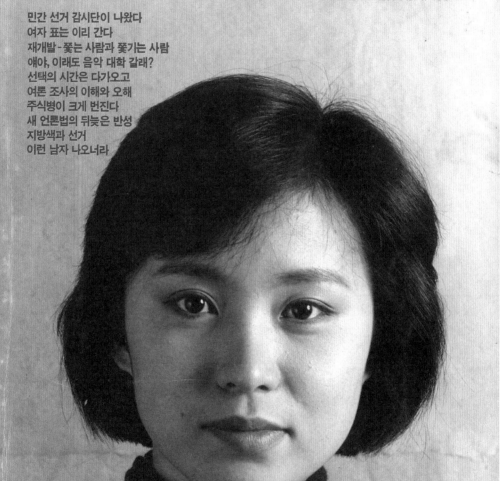

100

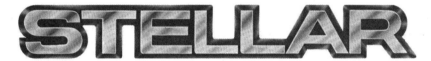

101

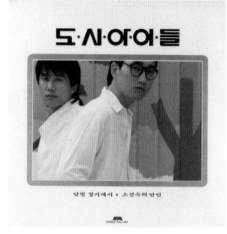

102

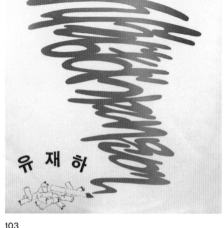

103

**100 샘이깊은물**
잡지 제호(가정교양지)
뿌리깊은나무, 1984
〈뿌리깊은나무〉의 발행인 한창기가 1984년
11월 창간한 여성 월간지. 제호 디자인은
〈뿌리깊은나무〉에 이어 잡지 아트디렉션을
맡은 이상철의 작업으로 당시로서는 획기적인
탈네모틀 제호를 구현해 한글 탈네모틀 디자인의
대중화에 기여한 것으로 평가된다. 〈샘이깊은물〉
제호 디자인은 필리핀 여성의 초상을 표지로
등장시킨 파격과 함께 한국의 잡지 아이덴티티
역사에서 중요하게 거론된다. → p. 337

**101 스텔라**
상표명(자동차)
현대자동차, 1983
1983년 현대자동차가 포니에 이어 출시한 독자
모델 중형차. 회사는 "스텔라는 '으뜸가는 별'을
뜻하며, 고급 승용차의 상징"이라고 홍보했다.
한글 '스텔라'는 품위와 함께 첨단 이미지가
느껴지도록 디자인된 영문 'STELLAR'의 표정에
부합하는, 현대적인 인상을 풍긴다. 글씨를
획릭신 힌에 기우고, 어백을 립징으로 채운 킷토
글자 인상에 영향을 줬다. → p. 330

**102 도·시·아·이·들**
밴드명 겸 음반 타이틀
아세아레코드, 1986
'달빛 창가에서'라는 히트 곡이 수록된 2인조
(김창남, 박일서) '도시아이들'의 데뷔 앨범.
신시사이저 사운드가 특징적인 음반에 걸맞은,

경쾌한 리듬감이 느껴지도록 타이틀을 썼다. 글자
사이에 점을 찍은 것도 도회적 정서를 강화하는
요소다. 1988년 '텔레파시'가 수록된 2집 앨범도
'도시아이들' 레터링은 동일하게 유지되었다.
→ p. 341

**103 사랑하기 때문에**
음반 타이틀(유재하)
서울음반, 1987
요절한 싱어송라이터 유재하의 최초 음반.
'사랑하기 때문에'라는 타이틀을 담배꽁초에서
피어오르는 연기로 형상화한 앨범이다.
아무렇게나 휘갈겨 쓴 듯한, 금방 읽히지 않는
'연기'는 음반 테마인 '청춘 연애담'의 애타는
정서를 나타내는 은유가 된다. 대중 음반으로서는
실험적인 비주얼의 앨범인 탓에 유재하 사후
앨범이 재발매될 때 그의 초상이 메인 이미지로
등장하는 것으로 대체되었다. → p. 295

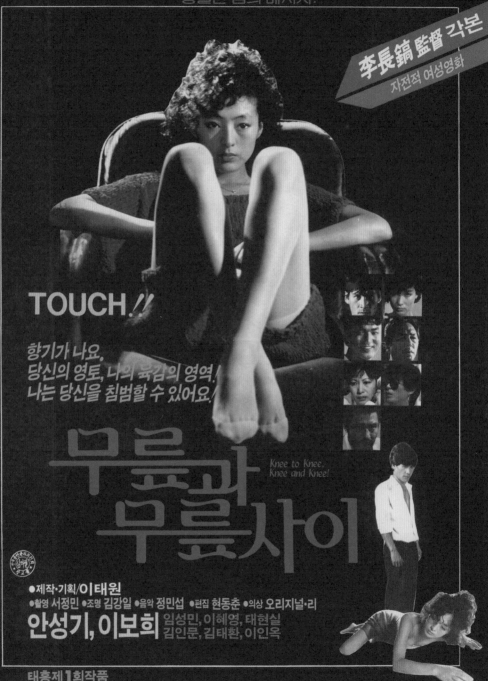

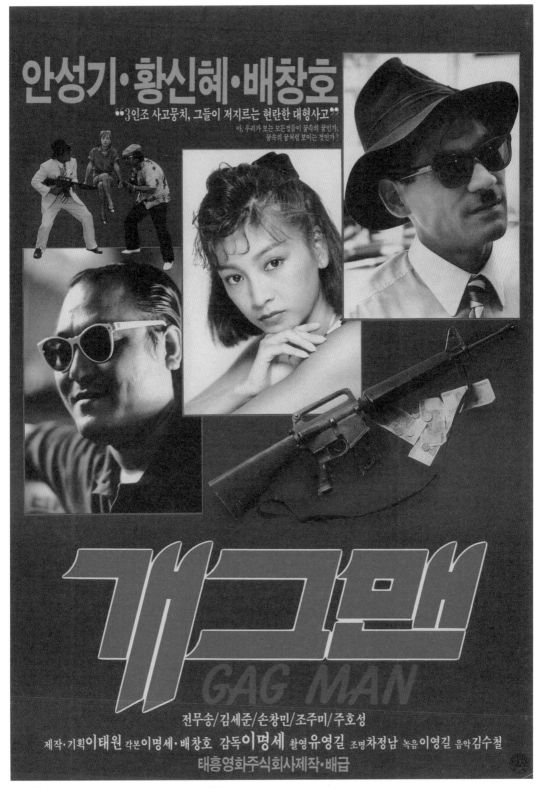

105 개그맨
영화 타이틀
태흥영화, 1988

→ p. 347

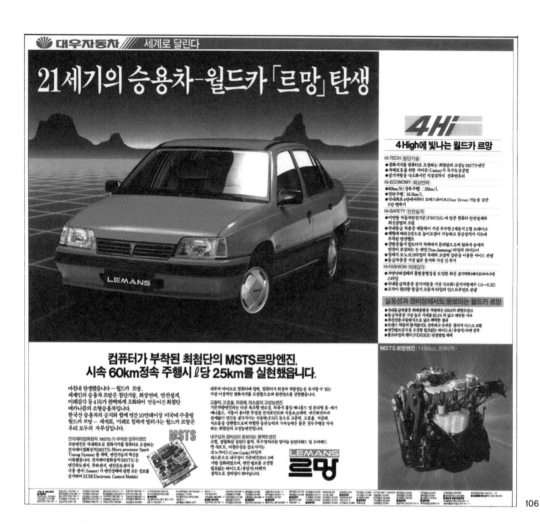

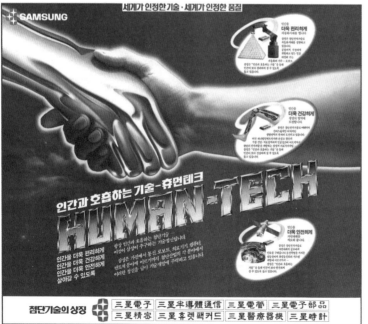

106 르망

　　상표명(자동차)

　　대우자동차, 1986

대우자동차가 1986년 여름 출시한 배기량
1500cc 승용차. '21세기 승용차 - 월드카'를
표방하면서 프랑스 서북부의 소도시로 국제적인
자동차 경기로 유명한 '르망'(Lemans)을 가져와
명명했다. 영문, 한글 모두 세리프가 없고 꺾이는
부분을 유연하게 구부려 부드러운 인상을 주는데,
한글 레터링이 특히 그렇다. 주요 소구점으로
내세웠던 에어로다이내믹(공기역학) 설계와
보닛에서 그릴로 이어지는 곡선 등과의 관련을
생각해 볼 수 있다. → p. 342

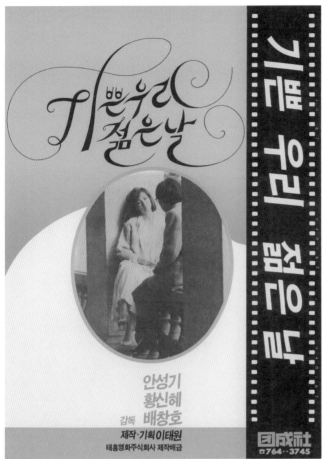

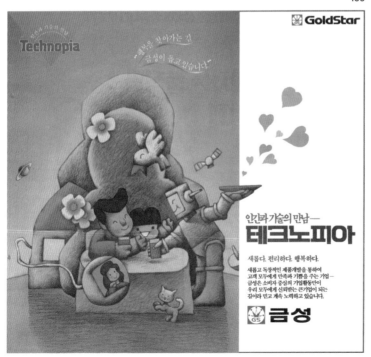

**107 휴먼테크**
캠페인 슬로건
삼성, 1986

1986년 아시안게임과 1988년 서울올림픽을 앞두고 대규모로 전개한 기업PR 캠페인의 슬로건 '인간과 호흡하는 기술-휴먼테크'의 일부. 반도체 회로기판 문양이 테마가 된 레터링으로 기술, 첨단, 고도화, 미래와 같은 이미지를 발산한다. 컴퓨터그래픽으로 만든 텔레비전 광고가 큰 화제를 모았는데, '인간과 호흡하는 기술'이란 슬로건과 함께 금속 질감의 3D로 된 '휴먼테크' 자막에 날아와 박히면서 로봇과 사람이 악수하는 숏이 엔딩 화면이었다. → p. 348

**108 기쁜 우리 젊은 날**
영화 타이틀
태흥영화, 1987

장식 효과가 두드러지는 클래시컬 펜 스크립트 계열의 서체를 응용한 한글 레터링. 명조, 고딕으로 된 '평범한' 타이틀 외에 이를 보조적으로 사용했다. 회고 정서, 로맨틱한 감상을 자아내는 형상이며 영화의 정조와도 긴밀히 연결된다. 장식 효과가 커서 70-80년대 음반 디자인에 이따금 등장한 유형의 레터링이며 1993년 개봉된 로맨틱 멜로영화 (101번째 프로포즈) 타이틀도 이 계열의 글자다.
→ p. 344

**109 테크노피아**
캠페인 슬로건
금성사, 1989

"인간과 기술의 만남, 이것이 금성의 첨단 과학 기술이 이룩하려는 테크노피아의 세계입니다"라는 멘트의 TV광고를 시작으로 1985년부터 장기간 전개된 광고 캠페인 슬로건. 캠페인 기간 동안 대체로 영문 'Technopia' 가 강조되고 한국어 '테크노피아'는 보조 역할에 머물렀으며 일관된 형태를 보여 주지 못했으나 1989년 비로소 각진 형상을 가진 레터링 글자를 등장시켰다. 1980년대 중반 광고 시장에서 맞붙었던 금성의 '테크노피아'와 삼성의 '휴먼테크'는 공통적으로 거대 담론형 기술 지향 캠페인이란 특성을 갖는데 이들이 강조한 '첨단'과 '미래'라는 이미지는 두 슬로건 레터링에서도 여실히 드러난다. → p. 349

인터뷰

김진평
황부용
한태원
석금호

# 김진평

## 김진평

1949년 서울생. 1973년 서울대학교 응용미술과, 1975년 동 대학원을 졸업했다. 광고대행사 오리콤의 전신인 합동통신사 광고기획실에 있으면서 〈리더스 다이제스트〉 한국판 창간 때 디자인 부문을 책임졌다. 합동통신사 재직 시 동양고속 로고타이프 등의 프로젝트를 시작으로 회사 로고와 정기간행물 제호, 브랜드 이름, 책 제목 등을 비롯해 다수의 레터링 작업을 했다. 양과 질 측면에서 김진평은 1970년대 중반 이후 1980년대에 걸쳐 한글 레터링을 주도한 인물 중 한 명으로 꼽힌다.

실무 경험을 바탕으로 한글에 대한 이론 작업에 매달린 것은 1981년 서울여자대학교 산업미술과 교수로 부임하면서부터이다. 1990년 논문 〈한글 활자체 변천의 사적 연구〉를 발표하면서 본격적으로 한글 활자체 연구를 시작했고, 이후 폰트 개발 및 옛 활자 복원 등의 활동을 했다. 1998년 봄, 49세라는 이른 나이에 타계했으나 그의 활동은 후진들에 의해 계승되고 있다.

\* 다음 텍스트는 김진평이 생전에 남긴 논문, 인터뷰, 기고, 저술 중에서 한글 레터링에 관한 그의 핵심적인 견해를 추려 인터뷰 형식으로 재구성한 것이다.

**선생이 활동을 시작한 1970년대의 한글의 조형 조건에 대해 설명해 달라.**
1970년대는 기업의 성장이 두드러지는 시대였고, 이에 따라 기업 커뮤니케이션 활동이 폭발적으로 증대한 시절이었다. 특히 기업이 대규모화하면서 로고 등을 새롭게 제정하는 경우가 많았는데, 당시에는 한글 활자체가 빈곤한 시절이었으므로 한글로 된 로고를 만드는 데 많은 어려움이 나타날 수밖에 없었다. 한글 디자인의 기반이 되는 서체의 종류가 극히 적었다는 얘기다. 게다가 한글의 구조는 몇 가지 조형 요소가 상하좌우로 모여서 이루어지는 것이므로 단일 구성 문자보다 한층 조형적 문제점이 많았다.

**한글 레터링에 뛰어들게 된 동기가 있다면?**
대학에서 디자인을 전공하던 시절부터 활자꼴에 대한 관심이 컸다. 1974년에 쓴 대학원 논문 〈한글 로고타이프의 기초적 조형 요소에 대한 연구〉도 그런 관심의 소산이라고 보면 된다. 학교를 졸업하고 합동통신사라는 광고대행사에 들어가, 몇몇 회사들의 CIP 작업에 참여했다. 그즈음 대한항공 광고 작업을 통해 우리나라 사진식자의 문제점을 피부로 느꼈는데, 대한항공의 해외 광고는 홍콩 오길비앤드매더가 대행하고 있었고 그들의 가이드라인대로 국내 광고가 만들어지는 형편이었다. 가령, 그들이 지정한 서체—헤드라인은 수버니어 엑스트라 볼드, 본문은 수버니어 북—에 대응하는 한글 서체를 찾는 게 쉽지 않았다. 기존 식자로 제목과 본문을 처리하면 시각적으로 정말 빈약하게 보였기 때문이다. 내가 한글 레터링 작업에 진지하게 임하게 된 것은 이러한 한글 재료의 부족을 상쇄하기 위한 노력의 일환이라고 할 수 있다.

**선생이 1983년 출간한 책 〈한글의 글자표현〉에는 '레터링'이 아닌 '글자 표현'이란 용어를 사용한다.**
'레터링'에 대응하는 우리말로 '글자 표현'이라 한 것이다. 레터링의 사전적 의미는 '손으로 글자를 쓰는 것' 혹은

'쓰여진 글자'이다. 그런데 그 의미가 확장하고 있다고 보는데, 다시 말해 비단 손으로 쓴 글씨뿐만 아니라 잘라 내거나 붙인 글자나 사진 혹은 식자, 인쇄 등의 수단을 통해 표현한 글자를 모두 레터링의 범주에 넣을 수 있다는 거다. 따라서 우리말 용어도 단순한 '글자 쓰기' 대신 보다 넓은 의미를 갖도록 '글자 표현'이라 했다.

**'글자 표현'을 위한 실무 프로세스를 설명해 달라.**
글자를 표현하려면 적어도 4단계를 거치게 된다. ① 먼저, 글자체의 성격을 파악해야 한다. 글자체에 어떤 개성과 정신을 불어넣을 것이냐를 결정하는 단계라 할 수 있다. 여러 가능성을 살피면서 구상을 스케치해 보고 표현된 결과를 예상하는 과정이기도 하다. ② 다음은 글자체의 설계. 전 단계에서 설정한 글자체 성격대로 그래프지 위에 연필로 글자를 쓰는 과정이다. 글자꼴의 균형과 조화를 염두에 두고 글자체 성격을 어떻게 강조할 것인지 세심하게 검토해야 한다. 곡선과 타원을 그리는 도구를 사용해 정확하게 작도해야 한다. ③ 글자체를 옮기는 단계다. 그래프지 위에 설계된 글자체를 쓰임새에 맞게 종이에 옮기는 과정이다. 제판용 촬영 원고인지, 제판용 원고가 아니라 최종 원고인지에 따라 설계를 옮기는 과정이 다르다. ④ 마지막으로 완성 단계. 글자에 따라 먹, 포스터컬러 등을 사용해 글자 표현을 마무리하는 과정이다. 거친 종이인지 매끄러운 종이인지에 따라 적절한 재료와 도구를 사용해야 한다. 1차로 마무리한 후 미흡한 점이 보이면 수정해야 할 때도 있다.

**'글자 개성'이란 용어도 〈한글의 글자표현〉에 자주 나온다. '글자 개성'이 뭔지, 좀 더 구체적으로 설명한다면?**
모름지기 레터링을 할 때에는 글자의 쓰임새를 고려해야 하는데, 이것을 좀 더 구체화한 것이라고 이해하면 될 것 같다. 이 쓰임새에 따라 글자가 가져야 할 성격이나 표현해야 할 분위기가 결정된다고 볼 수 있다. 가령 화장품 광고의 제목용 글자라면 부드러움과 현대적 세련성을 드러내야 하고, 스포츠용품 광고의 경우에는 운동감과 활기라는 성격을 강조해야 할 것이다. 물론 이런 점은 제목용 글자뿐 아니라 모든 글자에 해당한다. 글자의 개성이라는 것은 우리 눈에 익숙한 현재의 활자꼴과는 다른 새로운 분위기를 가질 때 더 증폭되기 마련이므로 글자의 차별화란 관점을 놓쳐서는 안 된다. 현재 널리 쓰이는 활자체도 성격은 있겠지만, 그것은 가장 일반화된 성격일 뿐이고, 우리가 말하는 개성과는 거리가 멀다.

**'글자 개성'을 표현하는 구체적인 방법을 설명해 줄 수 있나?**
굉장히 포괄적인 문제이지만, '줄기의 변형'이란 측면에서 설명해 보자. 한글에 있어서 줄기는 가장 기본적인 요소이며 이 줄기의 성격에 따라 닿자와 홀자의 모양이 달라지고 결과적으로 글자의 성격을 완전히 다르게 표현할 수 있다. '줄기의 변형'을 하는 방법도 여러 가지다. ▶ 돌기(세리프)를 변화시키는 방법, ▶ 줄기에 특정 질감을 부여하는 방법, ▶ 가로, 세로의 줄기 굵기를 변화시키는 방법, ▶ 손글씨의 특성을 줄기에 응용하는 방법 등이다. 돌기를 변화시키는 법을 간단히 언급하자면, 돌기가 직각이냐, 붓글씨와 같은 형태냐, 둥글고 완만한 곡선이냐에 따라 글자의 성격이 판이해질 터이다. 〈리더스 다이제스트〉 제호 글자를 보자. 세로 줄기의 돌기 윗면이 수평이며 안쪽의 곡선은 날렵하게 휘어지고, 가로 줄기의 오른쪽 맺음은 상단을 향해 간단히 꺾인 모양새다. 이로써 글자는 운동감이 강조된 현대적 개성을 풍긴다. 한편 돌기를 변형할 때는 첫돌기와 맺음돌기, 부리, 돌기 없는 맺음 등의 성격도 함께 계획해야만 한다.

**'글자 줄기에 질감을 부여한다'는 것은 구체적으로 무슨 뜻인가?**
글자에 시각적 연상을 부여하는 방법의 일종이다. 아주 간단한 장치로 글자 줄기가 플라스틱 파이프, 노끈, 얼음처럼 보이게 할 수 있다. 예를 들어 냉장고 광고의 헤드라인에 질감 처리를 해 글자 모양이 얼음인 것처럼 보이게 하는 식이다. 형무소를 배경으로 한 영화나 책의 제목에서 노끈을 연상케 하는 글자, 비누나 샴푸 같은 미용 용품 광고에서 상쾌한 거품 모양의 글자를 사용하는 것 등이 모두 비슷한 용례라 할 수 있다.

**선생의 레터링 중에는 특히 손글씨를 응용한 글자가 상당수인 듯하다.**
개인적인 견해로 한글의 글자 표현상 손글씨를 응용하는 방법은 효과일 뿐만 아니라 많은 가능성을 가지고 있다고 생각한다. 줄기 혹은 닿자는 서예의 행서나 초서와 같이 빠른 속도로 쓰였을 때 그 모양이 부드럽게 되거나 단순하게 표현되는데, 손글씨를 응용한다는 것은 이런 특성을 글자 표현에 도입한다는 뜻이다. 다만 여기서 글자 표현이라는 건 어디까지나 규칙성이 있는 작도법을 의미하므로 쓸 때마다 제각각인 손글씨 그 자체와는 다르다. 손글씨의 핵심적인 특성을 차용한다는 의미로 봐야 한다.

미항공우주박물관

대학열등생

성공을 향한
여섯 계단

별에 소망을 담고
월트 디즈니의 세계

1980년 월간 〈디자인〉의 로고 레터링을 작업했다.
가이드라인은 무엇이었나?

월간 〈디자인〉의 체제와 내용이 바뀌는 시점에서 의뢰받은
일이다. 기존 로고와는 다른 새로운 이미지가 그려져야
하는 일이었다. 월간 〈디자인〉이 지향하는 편집 이념에
비추어 현대적이고 신선하면서도 지나친 변형을 피한다는
조형상의 테두리를 먼저 설정하고 구체적인 콘셉트를
다음과 같이 집약했다. ① 디, 자, 인, 세 글자의 조형 조건상
받침 자음의 처리가 전체 균형을 좌우하므로 지저선의
위치를 통일하면 문자 조형에 무리가 오기 때문에 시각적
균형이 우선되도록 한다. ② 문자 비례에 있어서 극단적인
정체나 평체를 피한다. 글자가 석 자뿐이므로 전체
단어가 차지하는 면적을 감안할 때 약간의 평체가 유리할
것이다. ③ 문자 조형상 무리가 따르지 않는 가장 안전한
방법으로써 자음의 형태와 획의 성격에 개성이 부여되도록
한다.

이상과 같은 방향에 따라 여러 가지 아이디어 스케치를
하고 최종로 선택된 것이 〈디자인〉 32호(1980년 3월)에서
처음 선을 보였다. 이 로고타이프의 원도는 세로획의 두께
1.7cm, 길이 5.7cm(모두 바깥선 포함), 바깥선의 두께
1mm로 제작되었다. 디귿 획의 이음 부분은 바깥쪽과 안쪽
모두 45° 타원자의 56번, 이응은 바깥쪽 좌우 획이 60°
타원자의 50번, 그리고 안쪽의 이응 획과 지읒 획의 날개
부분, 획의 굴림 부분은 모두 원호로 이루어졌다. 이렇게
완성한 〈디자인〉의 로고는 사용에 있어서, 로고가 그
배경과 명도가 같거나 비슷할 경우에는 바깥선의 명도 차를
크게 하여 오픈체(아웃라인으로 된 서체)로서의 개성을
강조해야 할 것이다.

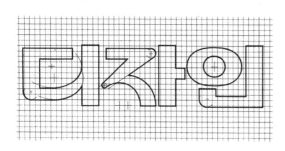

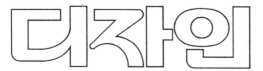

1994년에 다시 월간 〈디자인〉의 새로운 로고를
디자인했다. 작업 과정을 설명해 달라.

당시 이 잡지는 시장 개방에 따른 세계화의 물결 속에서
자기 혁신 의지를 정립해야 할 시점과 직면하고 있었다.
이는 결코 겉모습만의 변화가 아닌, 속 내용에서부터의
변혁이어야 할 터였다. 문화의 세계화라는 측면에서 우리
고유문화, 고유 디자인이 곧 세계화라는 관점이 옳다면
로고타이프는 한글이 되어야 하지 않을까. 한편, 오늘날
사람들은 삶의 질적 향상을 위해 모든 영역에서 최선의
디자인을 추구한다. 이에 따라 무한 경쟁의 현대 산업 전
분야에서 디자인은 곧 생산과 판매에서의 경쟁력 제고를
의미하게 되었다. 디자인의 문제는 이제 전공자들만의
문제가 아니라 산업 현장과 기업 경영의 문제로, 더
나아가서는 우리 삶의 문화로 부각되고 있고, 또 당연히
부각되어야 하는 것이다. 월간 〈디자인〉도 마땅히 더 크게
열려야 한다. 비전공자에게도 열려 있는 월간 〈디자인〉의
이미지는 어떠해야 할까?

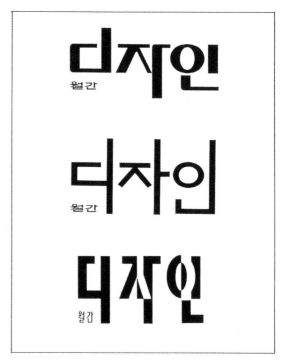

세 가지 시안을 제시했다. 제1안은 기둥 및 받침의
오르내림과 낱말 높이의 균일함의 대비에 의한 윤곽 변화를
특징으로 한다. 또한, 가로·세로 줄기의 굵기 대비에
따른 경쾌함과 꺾임 부분의 굴림에서 오는 부드러움을
조화시켰다. 제2안은 반복되는 세 개의 기둥 중간에 첫
닿글자 및 곁줄기를 나란히 배치하고, '월간'과 받침 'ㄴ'을
연결하면 세 기둥의 보이지 않는 밑선이 나타나는 단순한

기하학적 구조를 모티프로 한다. 여기서 첫 닿글자의 모양과 굵기는 가장 단순하고 원초적인 성격을 띠도록 했다. 제3안은 굵은 줄기, 윗선 균형, 긴 장체의 글자 비례와 느슨한 사이 띄기라는 글자 성격에 첫 닿글자 'ㅈ', 'ㅇ'의 포지티브·네거티브 반전 효과를 적용한 것이 특징적이다.

스스로 평가하기에, 제1안은 전공자 취향에다 신선도가 떨어지는 점이 있고, 제2안은 비전공자도 공감할 만큼 평이하면서도 신선도가 높고, 제3안은 전위적 성격이 강하다고 보았다. 마땅히 제2안을 추천해야 했다. 프레젠테이션 결과 다수가 제2안을 지지해 굳이 앞장서서 추천하는 과정 없이 제2안으로 결정되었다.

〈리더스 다이제스트〉한국판의 아트디렉터로 활동했다.
1978년부터 3년 동안 일했다. 이 잡지의 로고도 그렸는데,
1980년 표지 디자인 포맷이 약간 바뀌는 것에 맞춰
가로획에 살을 약간 덧입힌 것을 빼고는 오랫동안 그대로
쓰였다. 이 로고의 경우, 영문 로고의 한글화로 이해하면
쉬울 것 같다. 영문 로고의 느낌과 개성을 한글화하는 게
중요한 과제였다. 로고뿐만 아니라 〈리더스 다이제스트〉는
매달 주요 기사 타이틀의 경우, 그 내용의 분위기를 살려
일일이 레터링한 것을 썼다.

마지막으로 한글 레터링에서 무엇이 가장 중요한지
조언해 달라.
한글의 글자 표현은 실로 굉장히 창조적인 분야라고 할 수
있다. 어쩌면 이것도 시대와 환경의 산물이라는 점에서
시대정신의 한 발로이기도 할 것이다. 특히 우리나라 언어
환경이 글로벌화함에 따라 필연적으로 다양한 개성의
알파벳 표현이 한글에 영향을 주고 있다. 가령, 외국산
상품을 한글로 표현할 때는 당연히 영어 로고와 어울리는
한글 표현을 고민해야 한다. 이와는 반대로 한글 창제기의
목판 글씨나 붓글씨 등 과거의 글자를 현대화하는 작업도
가능하리라 생각한다. 나는 언제나 글자 표현에서 '쉽게
읽힐 수 있는 가독성'과 '글자의 균형과 조화'를 강조해
왔다. 글자로서의 균형과 조화가 없다면 아무리 기발하고
개성 있는 표현을 해도 그것은 모래 위에 집 짓는 격에
지나지 않는다. 한글의 균형감과 조화감을 터득한다는
것은 훌륭한 글자 표현의 첫걸음이고, 그것을 얻기 위해선
한글 활자체를 분석하는 과정을 거쳐야 한다. 감각만으론
어려운 일이고, 꾸준히 공부해야 한다는 점을 강조하고
싶다.

레터링 자료 제공: 산돌커뮤니케이션

# 황부용

황부용

1951년 부산 출생. 서울대학교 응용미술과와 동
대학원을 졸업했으며, 명지전문대학 교수를 거쳐
서울올림픽대회조직위원회 디자인 실장, 디자인브리지
대표, 중앙일보와 조선일보 전문위원을 역임했다.
명지전문대학에 재직할 때인 1978년 한글 타이포그래피
매뉴얼 〈황미디엄〉을 발간했는데, 이는 아날로그 시대
그래픽 디자인계의 폰트 개발에 관한 첫 시도라고 할 수
있다. 1983년부터 서울올림픽대회조직위원회 디자인
실장을 맡으면서 서울아시아경기대회 스포츠 및 안내
픽토그램 디자인(1984), 서울아시아경기대회 공식 포스터
시리즈 디자인(1985), 서울올림픽 스포츠 픽토그램
디자인(1987) 등의 작업을 했다. 1995년부터 2년간
중앙일보의 편집 담당 전문위원으로 위촉돼 한글 가로짜기
신문 디자인을 주도했다. 2011년 오랜 세월 몸담았던
디자인계를 떠나 미술 작가로 변신한 이후 픽토그램의
사상을 기반으로 한 회화 작업에 열중하고 있다.

1970년대의 한글 서체 환경은 어떤 상황이었나?
1970년대 초는 모든 게 시작 단계였다. 구할 수 있는
정보가 별로 없었다. 일본 책들이 많이 들어왔고, 일본을
통해서 영향을 받았다고 보면 된다. 당시 디자인을
가르치던 양대 학교 교수들은 대개 응용미술과, 공예과
출신들인데 제자들과 함께 일본 잡지를 통해서 그래픽
디자인의 개념을 알아 가던 시기였다.

1960년대 일본 디자인, 특히 그래픽 디자인계는
서구와 비슷한 수준이었다. 우리나라는 2000년대에
와서 그 수준으로 올라갔으니 일본과는 40년 이상 차이가
났던 셈이다. 당시 일본 디자인계는 굉장히 왕성했다.
가쓰미 마사루(勝見勝)[1]라는 일본의 불문학자가 있었는데,
출판사 고단샤(講談社)의 자문 위원 중 한 사람으로서
그래픽 디자인 분야의 중요성을 깨닫고 〈그래픽디자인〉
이라는 계간지를 냈다. 이분이 영어가 능통하니까 일본
디자이너들을 해외에 소개하고, 서양의 새로운 경향을
일본에 소개하면서 일본 그래픽 디자인을 세계적 수준으로
끌어올린다. 그 중심이 바로 계간 〈그래픽디자인〉이라는
잡지였다.

1969년 대학에 들어가니까 서울대, 홍익대 할 것
없이 영어가 되는 교수가 없었다. 엄격히 얘기하면 다
독학파들이다. 발령이 그쪽으로 나서 디자인 교수를 한
것이지 정규 디자인 교육을 이수하고 교수가 된 사람들이
아니었다. 다만, 조영제 같은 분은 서울대 미대 교수 중에
일본어가 유창한 분이었기 때문에 일본 디자인을 폭넓게
받아들여 한국 그래픽 디자인계에서 대부 역할을 하게
된다. 이처럼 정보를 다루는 디자인에서는 언어 능력이
있는 사람들이 항상 주도권을 쥐게 마련이다. 당시 문자
환경은 말하자면 아주 초보적이었고, 인재들의 능력과
감각도 일천해 도토리 키 재기였다. 그러다 새로운
움직임이 하나 나타난 것이 한국브리태니커회사의 한창기
대표가 〈뿌리깊은나무〉(1976)라는 잡지를 창간한 일이다.
아트디렉터란 개념도 없던 시절에 이상철이라는 분이
아트디렉터로 일하면서 활자에 신경을 쓰기 시작한다.

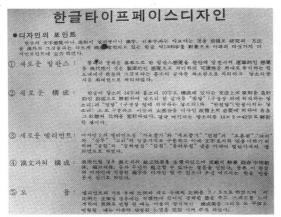

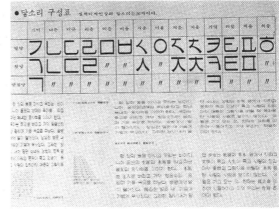

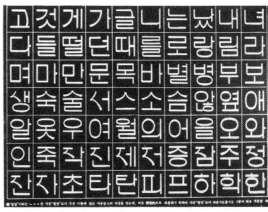

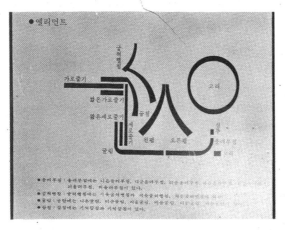

한글 타이프페이스 디자인
분류: 졸업 작품
연도: 1973

그 시절부터 선생은 타이포그래피에 관심이 있었는가?
거의 알려지지 않은 사실인데 〈뿌리깊은나무〉가 창간되기
몇 년 전, 대학 졸업 작품으로 서체 디자인을 시도한 일이
있다. 일본의 구와야마 야사부로(桑山弥三郎)[2]라는 그래픽
디자이너가 1970년대 초에 우리나라의 산업디자인전에
해당하는 일본의 일선미전(日宣美展)이라는 전람회에서
상을 받으면서 〈서체 디자인〉이라는 책을 낸다. 서체
디자인에 대한 사상을 정리한 것이 아니라, 서체 디자인을
위한 각종 도구나 제작 프로세스 등 실무적인 정보를
제공하는 책이다. 졸업 작품으로 서체 디자인을 출품한
것은 그 책을 보고 영향을 받은 것이다. 대학가에서 반응이
컸다. 서체 디자인이란 것을 생각지도 못하던 시절에
대학생이 그런 걸 했으니까.

그때 '식자'라는 것이 있었다. 일본을 중심으로 발전해
온 분야인데, 일본 식자 문화의 총본산이랄 수 있는 일본
샤켄의 한국 지사가 바로 '한국사연'이고, 그곳의 사장이
한글에 대해 애정과 야심, 원대한 포부를 가지고 있던,
서울대 정치외교학과 출신의 김영옥 씨다. 구와야마
야사부로의 책을 보고 한국사연 김영옥 사장을 찾아갔었다.
학과는 달라도 대학 선배였으니까. 한국사연이 일체의
경비를 지원해서 그런 졸업 작품을 할 수 있었다.

1978년에는 〈황미디엄〉이란 책을 냈다. 어떻게 출간하게
된 것인지?
졸업하고 군대에 갔고, 군대에서 '육군대학 공원화'란
프로젝트에 투입되어 전문가로서 대접을 받으며 활동했다.
당시 산업디자인전에서 세 번 추천을 받으면 추천작가가
됐다. 대학 때 한 번 추천받았고 군대에 있을 때 두 번
추천받아 추천작가가 돼 버렸다. 그때는 추천작가에게
석사 학위에 준하는 자격을 주는 제도가 있었다. 그래서
만 26세에 대학교수가 됐다. 디자인계가 한마디로 땅 짚고
헤엄치기였다. 산업이 막 발전하던 시기라 워낙 수요는
많은데 공급이 못 따라갔으니까. 부르는 게 값일 정도로
금값이었다. 특히 서울대나 홍익대 출신들은. 그 정도로
디자이너들이 부족했다.

명지전문대학에서 맡은 과목이 레터링과 편집
디자인이다. 강의하면서 교재로 삼기 위해 출간한 것이
〈황미디엄〉이다. 이 책의 의의는 한글 디자인을 할 때
도대체 한글을 몇 자를 써야 하는지에 대한 개념조차 없을
때, 디자이너 주도로 서체 디자인을 최초로 시도해 접근
가능한 최소한도의 프로세스와 정보를 제공했다는 것이다.
초판 500부를 찍었다. 그 뒤로 컴퓨터 시대가 바로 와
버렸기 때문에 책의 의의는 이내 사라졌다. 그런데도 책을
찾는 사람이 하도 많아서 지난 35년 동안 야금야금 다

없어지는 바람에 지금 나한테는 한 권도 남아 있지 않다.
대단한 책은 아니고, 지금 보면 드로잉도 거칠지만 많은
디자이너에게 영향을 준 것만은 사실이다. 디자이너들이
서체 분야에 뛰어들어야 한다는 자각을 심어 준 것이다.

'황미디엄' 서체 형태의 특성은 무엇인가?
탈장식주의, 오프셋 인쇄 시대에 맞는 글씨이고(가령
활판 시대에는 인쇄를 하면 글자 끝이 뭉개지는 경향이
있어 가독성을 떨어뜨렸기 때문에 세리프 형태의 활자가
지배적이었다), 모더니즘을 추구한 서체라고 볼 수
있다. 한때 여기저기서 이 서체를 썼다. 1985년 부산
지하철이 생길 때 메인 서체로 쓰인 것이 대표적인 사례다.
디자이너들이 〈황미디엄〉에 수록된 글자체를 나름대로
변형해 사용했다. 두껍게 혹은 수평형이나 수직형으로
변형해 쓰기도 했다.

〈황미디엄〉 이후 어느 분야에서 활동했는지?
명지전문대에서 주로 두 과목을 가르쳤다. 레터링과
편집 디자인이다. 그 과목들은 우리나라 대학 중에서는
명지전문대가 최초로 개설한 것으로 알고 있다. 편집
디자인 과목에서는 미국의 〈타임〉, 〈세븐틴〉, 〈우먼스
데이〉 등의 잡지를 교재로 사용해 이론과 실용 정보를 모두
다뤘다. 그게 초기고, 홍익대에서 편집 디자인 붐이 일어난
것은 안상수 씨가 교수로 간 이후다. 1983년을 전후해
나는 서울올림픽대회조직위원회 디자인 실장으로 자리를
옮겼고, 안상수 씨는 편집 디자인으로, 김현 씨는 CI로
개업해 우리나라 그래픽계를 주도하게 된다. 아무래도
(당시 활발하게 활동하던) 교수들이 전문성에 한계가
있었으니까.

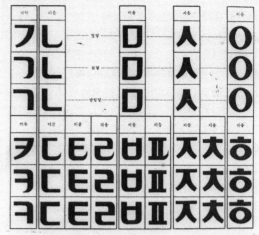

엘리먼트의 합성

| 기역 | 니은 | | 미음 | 시옷 | 이응 |
|---|---|---|---|---|---|
| ㄱ | ㄴ | | ㅁ | ㅅ | ㅇ |
| ㄱ | ㄴ | | ㅁ | ㅅ | ㅇ |
| ㄱ | ㄴ | | ㅁ | ㅅ | ㅇ |

| 키윽 | 디귿 | 디귿 | 미음 | 피읖 | 지읒 | 치읓 | 이응 |
|---|---|---|---|---|---|---|---|
| ㅋ | ㄷ | ㅌ | ㄹ | ㅂㅍ | ㅈ | ㅊ | ㅎ |
| ㅋ | ㄷ | ㅌ | ㄹ | ㅂㅍ | ㅈ | ㅊ | ㅎ |
| ㅋ | ㄷ | ㅌ | ㄹ | ㅂㅍ | ㅈ | ㅊ | ㅎ |

## 모듈

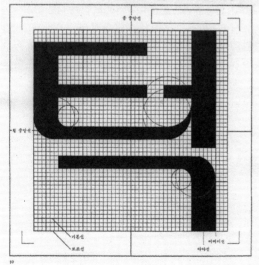

### (4) 수평형 구조 중 받침이 있는 글자의 모듈

### (5) 혼합형 구조 중 받침이 없는 글자의 모듈

### (6) 혼합형 구조 중 받침이 있는 글자의 모듈

**황미디엄**
**분류: 서체 디자인**
**연도: 1978**

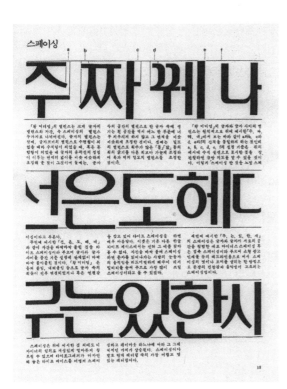

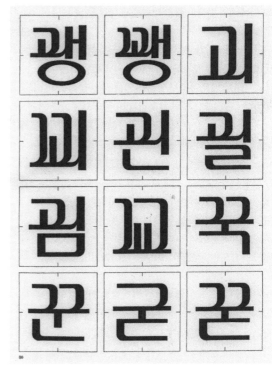

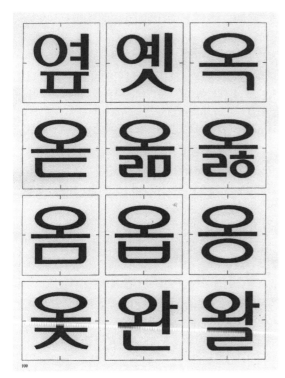

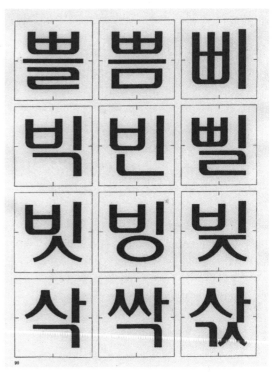

**황미디엄**
**분류: 서체 디자인**
**연도: 1978**

## 1970년대의 활자와 관련한 환경에 대해 언급할 만한 것은 무엇인가?

디자이너들이 간과하지 말아야 할 사실 한 가지는 세계적으로 활자 문화는 신문사들이 주도한다는 거다. 우리나라도 신문사에서 활자 작업을 하는 분들이 많이 있었다. 그중 가장 널리 알려진 분이 한국사연과 인연을 맺은 최정호 씨다. 우리나라는 처음에 디자인계가 학교를 중심으로 세력이 형성됐다. 그래서 학교 주변의 인물이 아닌 사람은 제대로 평가를 받지 못했다. 많은 장인이 평생 활자로 먹고 살았다. 신문사마다 그런 장인이 한 명씩 있었다. 납활자 시대에는 새로운 글자들이 나올 때마다 바로바로 활자 주조를 해야 했기 때문이다. 그러니까 초기에는 디자이너들이 폰트를 개척한 게 아니다. 나중에 디자인 제도권 안으로 끌어들인 것이라고 보면 된다.

## 당시 한글 레터링의 특성을 전체적으로 평가할 수 있을까?

20세기 후반 한국의 레터링을 관찰해 보면 지나치게 기교를 부린다. 아르누보나 아르데코를 겪지 않은 국내 디자인계의 한계라고 생각한다. 아르누보라는 역사적 과정을 거친 사회에선 아르누보 이후 수학적 합리주의, 탈장식, 스위스 스타일을 추구했다. 우리나라는 그런 과정이 없었기 때문에 최근까지 그런 경향이 남아 있다. 기교 부리고, 물결 치고, 장식 넣고 하는 게 다 유아적이다. 우리나라 레터링의 40~50년을 반성해 보면 한마디로 유아적이라는 것이다. 디자인의 근본에 충실하지 않은 것이고 사회 수준과도 관계가 있다. 1980년대까지는 디자이너들이 문제에 대한 근본적 해결 방법을 수학적 합리주의에서 찾을 생각을 하지 못했다. 클라이언트의 수준도 마찬가지다. 꾸미면 예뻐지는 거 아니냐는 식이었다. 그 속에서 군계일학도 종종 있었지만, 전반적으로 문자 환경이 그랬다. 가령 레터링을 할 때 장식 없는 글자로는 돈 받기가 곤란했다. 사실 장식 없는 글자가 더 어려운 거다. 단순미가 강조된 문자 조형으로는 설득이 잘 안되던 시절이다.

로고나 CI 분야도 마찬가지다. 회고해 보면, CI 분야가 그나마 정리되기 시작한 것은 유학파들이 들어오면서부터가 아닌가 한다. 어느 분야든 그 분야의 중심이 되는 전문가의 사고가 바뀌는 것이 중요하다. 그러면 사회는 자연스럽게 바뀐다. 템포는 느릴지언정 반드시 바뀐다. CI 분야에서 그런 역할을 한 사람이 지금은 고인이 된 정준³ 씨다. 그분이 CI 디자인의 플래닝 개념을 가지고 오기 전엔 우리나라에는 '제안서'(proposal)라는 것이 없었다. 주먹구구식으로 기획서가 쓰였고, 참여하는 사람들의 이력서와 일정표, 견적서가 전부였다. 그것을

서구 스타일로 바꾼 게 정준 씨고 전문가들에게 큰 영향을 줬다. 그때부터 제안서가 두꺼워지기 시작한다.

## 1970~80년대 CI는 대학 교수들이 주도했다. 그 시절 CI의 특성이라면?

한마디로 '독학한' CI였기 때문에 접근 방법에 무리가 많았다. 리서치가 부실했고, 창조적인 사고가 제대로 형성이 안 된 상태였기 때문에 십중팔구 표절과 모방 사이에 있었다고 봐야 한다. 큰 흐름으로 보면 거의 다가 그랬다. 그럴 수밖에 없었던 것이 CI에 접근하는 방법론을 몰랐으니까. 마크나 심벌은 모방하고, 한글 로고는 영어나 일본어의 감각을 한국어로 '번안'하는 식으로 일이 이뤄졌다. 한국의 실력이 그것밖에 안 됐다는 얘기다. 그 유명한 당시의 제일모직, 제일은행, 대우그룹 마크가 다 표절 혹은 모방의 대표적인 사례들이다.

## 선생이 직접 쓴 레터링을 소개해 달라.

내가 쓴 글자 중에 기억나는 것은 '골덴텍스'(1975)와 '흥국생명'(1983)이다. 장식적인 것과는 거리가 있는 글자다. '골덴텍스'의 경우 '골', '덴', '텍'은 문자 구조가 복잡한 반면 '스' 자는 굉장히 단순하다. 그래서 '스'를 잘 해석하는 것이 굉장히 중요하다. 사실 '골', '덴', '텍' 같은 경우엔 기본 구조가 워낙 복잡하기 때문에 그것을 잘 정리해 쓰는 것만으로도 디자인이 된 거라 할 수 있다. 한편, 당시의 비즈니스 환경도 고려해야 했는데, '골덴텍스'가 간판으로 걸릴 일은 별로 없고 레이블 형태로 사용되거나 광고에 로고로 사용되는 빈도가 절대적으로 높다고 봤다. 당연히 글자의 주된 사용처가 글자 형태를 결정하는 중요 요소가 된다. 또 신사들이 볼 때 안정감이 있고 품위 있게 느껴지는, 경쾌함보다는 중후함이 느껴지는 형태를 잡아 가고자 했다.

사실 글자의 운명이라는 게 '골', '덴', '텍', '스'라는 네 글자가 만나 이미 결정된 거다. 그 운명의 조건을 거역할 수는 없다. 레터링, 타이포그래피에서는 그 운명의 조건을 가장 잘 조화시키는 게 좋은 디자인의 열쇠다. 그 주어진 조건이란 것이 바로 문자 환경인데 보통 사람들은 일반적으로 글자만 쳐다보지만 전문가들은 그 배경을 먼저 본다. 배경이 어떤 식으로 공간에 짜임새를 부여하는가를 발견하는 것(글자 사이 여백의 균형을 잡는 것)이 중요하다. 그리고 다른 하나는 어떤 방향으로 감각을 잡아야 하는가다. 글자의 굵기 같은 구체적인 디테일, 가령 볼드해야 하는가 라이트해야 하는가 아니면 그 중간으로 해야 하는가, 그다음 라운딩을 많이 줄 것인가 덜 줄 것인가 등을 기업이나 제품 성격에 맞추어

# 골덴텍스

# 흥국생명

# 중앙일보

**골덴텍스**
분류: 로고 레터링
연도: 1975

**흥국생명**
분류: 로고 레터링
연도: 1983

**중앙일보**
분류: 신문 제호 레터링
연도: 1995

결정해야 한다. 그렇지만 이런 모든 것이 사실은 한계가 있다. 보통 하나의 디자인이 10년 이상 유지되는 것이 쉽지 않다. 사람들이 자꾸만 새로운 것을 원하기 때문이다. 커피숍을 생각하면 1950~60년대와 지금 커피숍에 근본적 차이는 없다. 커피를 끓여서 테이블에 올려 마시는 것은 똑같지만, 패션이 확확 달라진다. 디자인에는 그런 식의 감각적 변화가 항상 있어 왔다. 넥타이가 좋은 비유가 되는데, 넥타이란 게 똑같은 것 같지만 5~10년 주기로 폭이 넓어졌다 좁아졌다 한다. 10년 전의 좁은 넥타이를 지금 매면 촌스럽다. 지금 좁아진 건 옛날에 좁아진 거랑 또 다르다. 사각형과 동그라미 사이에 얼마나 많은 감각이 존재할까? 무한대로 존재한다. 감각의 장사가 소위 디자인인데, 정답이 없다. 문자도 그런 것의 지배를 받는다. 아무리 잘 디자인된 문자라 하더라도 한계가 있고 로고 같은 경우도 사실 정답은 없다. 로고가 좋다고 상품이 성공하는 것도 아니고, 모든 게 다 잘 맞아떨어져야 한다. 어떤 로고는 디자인 자체는 별론데 워낙 그 상품이 성공했기 때문에 우수하게 봐 주는 경우도 있고, 반대로 우수한 로고라도 비즈니스가 성공하지 못하면 평가 절하된다.

## '흥국생명' 글자의 특성에 대해서도 설명을 부탁한다.

'흥국생명'의 디테일을 보면 'ㅎ' 자를 비롯해서 아래쪽 모음과 자음이 한 덩어리를 이룬다. 지금은 흔하지만 이런 게 그때는 처음이었다. '생' 자와 '명' 자는 리듬이 비슷하지만 '흥' 자는 가로획이 너무 많은 반면 '국' 자는 가로획이 부족해서 'ㅎ'과 아래쪽 모음과 자음의 조형 요소들을 서로 붙였다. 그렇게 균형을 잡아 준 거다. 받침에 사용되는 세 개의 이응도 모두 똑같다. 당시에는 이런 형태가 없었다. 'ㅎ을 이렇게 써도 돼?'라는 식의 반응이랄까? 그 외 괜찮은 부분이라면 전체적인 가로·세로 균형, 그리고 네 개의 동그라미('흥'에 2개, '생'과 '명'에 각각 하나)에 통일성을 부여하면서 약간의 변화를 준 것이다. 전문용어로는 '유니티 위드 버라이어티' 수법을 적용한 디자인이다.

## 그 외 소개해 줄 만한 레터링이 있다면?

1995년에 중앙일보 제호를 썼다. 신문사 로고로는 너무 가늘고 경쾌하지 않으냐는 의견이 있어서 설득하는 데 어려움이 많았다. 그 뒤로 많은 신문사 로고들이 중앙일보의 영향을 받은 것으로 알고 있다. 이것은 비즈니스와 연관이 되어 있는 문제다. 그 로고를 도입하기 이전에는 판매 부수가 조-동-중 순이었는데, 로고를 도입하고 1~2년 뒤에 조-중-동으로 굳어졌다. 디자인은 비즈니스가 잘돼야 빛을 보는 측면이 분명히 있다.

## 최근 젊은 디자이너 사이에 한글 레터링에 대한 관심이 상당히 높다.

좋은 활자들이 넘쳐 나고 세련된 것들이 많아진 시대이다 보니, 일제시대 간판 스타일같이 조금은 투박하지만 인간미 넘치는 쪽이 어필하는 거다. 수학적 합리주의가 넘쳐 나면 해체주의와 복고주의, 키치가 등장하는 것이 시대의 흐름이다. 한편, 그래픽 디자인은 원래가 그러한 모든 경향의 알파부터 오메가까지를 다 수용한다. 아르누보, 아르데코부터 모더니즘, 수학적 합리주의, 해체주의, 포스트모더니즘 이런 모든 것들이 항상 공존하는 것이 그래픽 디자인의 특성이다. 그림으로 치면 피카소나 몬드리안의 그림도 좋고, 동양화나 서예도 또 그것대로 좋다는 식이다. 활자나 로고도 마찬가지다. 정답은 없다. 그 시점에서 어떤 비즈니스에 대한 정답은 있을 수 있겠지만 감각에 대한 정답은 없다고 생각한다.

## 선생이 졸업 전시에서 발표한 40년 전 서체를 보면 무슨 생각이 드나?

글씨체 자체는 '황미디엄'과 유사성이 있고 특히 'ㄴ'이 비슷하다. 가로획이 굵고 세로획이 가는데, 되돌아보면 미숙한 작품이다. 말하자면 아르누보나 아르데코의 속성이 여전히 남아 있다. 멋을 엉뚱하게 해석하던 시절이다. 이 디자인의 맹점이 'ㄱ' 같은 경우는 휘어져서 내려오는데, 지나치게 멋을 부린다. 지금 보면 거슬린다. 'ㅅ', 'ㅈ' 같은 경우도 기능보다는 멋을 강조했다. 이럴 필요가 없다.

디자인에서 회화로 전향했다. 선생의 향후 계획을 말해 달라.

앤디 워홀(Andy Warhol)은 원래 그래픽 디자이너였고 예술가로 전향한 사람이다. 우리나라에서 앤디 워홀처럼 회화로 전향해서 성공한 첫 케이스가 되고 싶다. 내 젊었을 적 별명이 도쿠가와 이에야스(德川家康)다. 뚱뚱하니까 친구들이 그렇게 불렀다. 일본인이 가장 닮고 싶은 인생관을 지닌 도쿠가와 이에야스의 명언 중에 "인생이란 무거운 짐을 지고 먼 길을 가는 것과 같다. 서둘지 말라"란 말이 생각난다. 지난 63년의 인생을 돌이켜 보면 일찍 스타덤에 올라서 영광된 순간도 많았고, 반면에 수치스럽고 굴욕적인 경험들도 있었다. 다행스런 것은 회화로 전향한 이후 이루어 온 결실이 마음에 든다는 것이다. 요즘 평균 수명이 자꾸 길어진다. 내 경우도 특별한 일이 없으면 20~30년은 더 살 수 있다는 얘기다. 이 나이에 디자인을 한다면 기업체를 상대로 디자인을 팔기가 쉽지 않겠지. 디자인 비즈니스 조직을 운영하는 것도 그렇고 경쟁에서 질 수밖에 없는 구조다. 반면에 예술은 혼자 하는 일이고, 순간순간 평가받는 일도 아니다.

'인생은 짧고 예술은 길다'라고 하던데, 디자인을 하면서 한 가지 아쉬웠던 것은 '예술은 길고 디자인은 짧다'는 것이었다. 디자인은 수명이 굉장히 짧다. 120년 전에 만들어진 제너럴일렉트릭 마크 같은 예외적인 사례를 빼고는 아무리 잘된 명작 로고라도 20~30년을 버티기가 힘들다. 누구나 창작자라면 자기 작품을 영원히 남기고 싶은 욕구가 있다. 많은 작품을 남기고 싶다. 적어도 몇백 점, 꿈 같아서는 2~3천 점 정도 남기고 죽고 싶은데 가능할지는 모르겠다. (웃음)

마지막으로 후배 그래픽 디자이너에게 조언해 달라.

일본 최초의 스타 그래픽 디자이너라고 할 수 있는 가메쿠라 유사쿠(龜倉雄策)[4]라는 분이 있었다. 그는 그래픽 디자이너 능력의 90%가 문자를 다루는 기술에서 나온다고 말했다. 문자를 다루는 기술을 보면 그 디자이너의 역량을 알 수 있다는 것이다. 그만큼 문자에 예민해야 한다. 나는 휴대전화 문자 메시지를 보낼 때도 띄어쓰기와 맞춤법에 유의한다. 문자를 소중하게 다루는 이런 정신이 곧 문자 디자인에 그대로 녹아든다고 생각한다. 로고나 글자 디자인을 의뢰받아 할 때도 자세가 다를 수밖에 없다. 말이 나왔으니 하는 말인데, 나는 국내 디자이너들이 개발한 서체를 채용해서 쓸 때, 헤드라인의 경우, 영어와 숫자는 115% 정도 확대해서 쓴다. 이상하게 우리나라 서체 디자이너들은 영어나 숫자를 작게 매치시키는 듯하다. 포스터 등에 크게 쓸 때 굉장히 어색하다. 높이나 중량감이 같아야 하는 것 아닌가? 내 경우 문자 그 자체보다는 문자가 만들어 내는 사이사이의 공간을 더 중요시하는 편이어서 컴퓨터에 입력하면 뜨는 그대로 사용하는 경우는 거의 없고 스페이스를 일일이 조정해서 쓴다. 디자이너들에게 해 주고 싶은 충고는, 역시 문자가 90%라는 것이다. 레이아웃, 컬러, 사진 이런 것은 다 합쳐 봐야 10%밖에 안 된다. "신은 디테일 속에 있다"(God is in the details)라는 말이 있다. 문자는 엄격히 말해 감각을 뽐낼 만한 부분이 없기 때문에 디테일의 차이가 중대할 수밖에 없다. 문자의 획들이 만드는 수많은 공간, 글자와 글자 사이의 균형, 탈장식, 방향성 따위를 깊이 숙고하는 디자이너가 되길 바란다.

인터뷰: 2014년 9월 29일, 서울

1  가쓰미 마사루
1909~1983. 일본의 불문학자이자 디자인 평론가. 도쿄제국대학 출신이며 1959년 계간 〈그래픽디자인〉을 창간했다. 1964년 도쿄조형대학 교수, 도쿄올림픽 디자인 전문위원을 역임했다.

2  구와야마 야사부로
1938년생. 일본의 서체 디자이너. 무사시노미술학교(현 무사시노미술대학) 출신이며 로고타이프와 심벌 분야의 권위자다.

3  정준
일리노이공과대학교 디자인과를 졸업하고 1982년 호놀룰루에 디자인 에이전시 디자인포커스를 설립했다. 1984년 한국 지사를 열고 본격적으로 한국에서 활동했다. 마케팅과 브랜딩이 결합한 아이덴티티 전략을 구사해 한국 CI를 한 단계 끌어올린 주역으로 평가받는다. 2004년 지병으로 별세했다.

4  가메쿠라 유사쿠
1915~1997. 일본을 대표하는 그래픽 디자이너. 1950년대 말 니콘 카메라를 위한 포스터 시리즈와 1964년 도쿄올림픽 포스터 및 심벌을 디자인한 것으로 유명하다.

한태원

1947년 경남 충무(현재 통영)에서 태어났다. 1970년
홍익대학교 공예과를 졸업했다. 1973년 대한전선
선전과를 거쳐 1974년 광고대행사 제일기획에 입사해
삼성전자, 제일제당, 제일합섬 등의 광고주를 위해 일했다.
제일기획 재직 당시인 1977년 중앙개발의 기업 광고로
인쇄 매체 부문에서는 우리나라 최초로 클리오(Clio)상을
받은 경력이 있다.
　　1982년 제일기획을 떠나 한손이라는 디자인
에이전시를 차려 10년간 운영했으며 이 기간 유공,
리바트, 삼미, 63빌딩 등 여러 기업을 위한 디자인 활동을
활발히 펼쳤다. 1992년부터는 패션 기업 에스콰이어의
인테리어와 디스플레이를 전담하는 자회사 (주)EXP의
대표이사로 일했다. 1999년 퇴직 이후에는 프리랜서
디자이너로 그래픽 디자인과 조형물 등의 분야에서
활동하고 있다.

당시 광고계의 인쇄 광고를 위한 레터링 작업량은 어느
정도였나?
레터링을 엄청나게 했다. 헤드라인은 말할 것도 없고
보디 카피 전체를 직접 쓸 때도 있었다. 기존 서체들이
예쁘지가 않으니까. 헤드라인에 안 예쁜 서체가 올라오면
광고 전체가 엉망으로 보였기 때문에 많이들 썼다. 거의
수작업이었고 도구도 별반 사용하지 않았다. 가령
원을 그린다고 할 때 오구 등의 도구를 사용하려고
하면 선배들이 '제일기획에서 오구 찾는 놈은 너밖에
없다'고 해서 도구 없이 거의 수작업으로 글씨를 쓰는
경우가 많았다. (도구 없이) 손으로 하는 게 작업 속도는
확실히 빠르다. 뭐 우리나라 광고계의 전반적인 상황이
그랬겠지만 그래픽 디자인을 공부할 데가 없었다.
'타이포그래피'라는 용어 자체가 없었으니까. 스스로
터득했다. 사수가 가르쳐 주는 경우도 없었다. '아'를
쓴다고 할 때 'ㅇ'과 'ㅏ' 사이에 여백이 조금 있으면 더
가깝게 붙여야 한다는 것 따위를 하나하나 경험해 가면서
깨치는 수밖에 없었다. 당시 미군 부대에서 흘러나오는
경제지 〈포천〉을 넘겨 보면서 다이어그램을 응용해 보고,
또 그 잡지에 광고가 많이 실려 있어서 레이아웃 공부를
많이 했다. 활자를 보더라도 헤드라인이 영문이었지만
그래픽적으로 굉장히 조율된 것이어서 참고할 것이 많았다.
1970년대 중반 얘기다.

광고대행사 소속 디자이너들이 직접 레터링을 했나?
레터링 전문 인력이 따로 있는 것이 아니라서 광고대행사
디자이너들이 직접 다 했다. 식자로 작업할 때도 러브
시멘트라는 접착제를 사용해 글자들을 한 칸 한 칸 다
붙였는데, 행간과 자간이 안 좋아서 어쩔 수 없었다. 식자를
칠 때 요즘처럼 마이너스 자간을 적용하는 일이 없었으므로
글자를 한 자 한 자 작업하느라 밤을 새웠다. 아이디어
때문에 밤을 새우는 게 아니라. 이렇게 글씨를 그리고, 식자
친 것을 정리하는 일이 광고대행사 디자이너들의 업무의
대부분을 차지했다고 보면 된다. 카탈로그 만든다고 하면
글씨 작업 때문에 거의 죽어났다. 나중에 충무로에 이런
일만 관리해 주는 디자인 사무실이 생긴 후에야 비로소
글씨 작업을 다른 데 의뢰할 수 있었다.
　　1970년대 중반에는 사식집이 충무로에 하나밖에
없었던 것으로 기억한다. 영보사식이라고. 그래서 (사식집)

오퍼레이터에게 아이스크림 사 주면서 내 거 좀 빨리 쳐 달라고 부탁하는 일도 많았다. 대충 치더라도 인화지만 나오면 된다. 어차피 전부 잘라 붙일 것이기 때문에. 헤드라인은 거의 다 직접 썼고, 사식체인 명조나 고딕을 쓸 때도 확대해서 살을 붙이는 방식으로 손을 봐서 썼다. 나뿐만 아니라 광고대행사 디자이너들이 거의 비슷한 일을 했는데 제일기획 안에서도 (내가 몸담고 있었던) 팀이 삼성전자와 제일제당을 광고주로 가지고 있어서 일이 특히 많았다. 집에 제대로 들어가는 일이 드물었다.

**글씨 형태를 결정하는 기준은?**
제품에 맞춘다. 제품이 음식이라면 부드러운 글자, 전자 제품이라면 고딕 위주로 한다든지. 글씨 형태에 대한 아이디어를 구상할 때 외국 자료를 많이 봤다. 영문 글자에 다 나온다. 둥글게 처리한다거나 각지게 한다거나. 로고의 회사 이름은 대부분 정체에서 변형을 하는 것이지, 과자 포장지처럼 이상하게 쓰지는 않는다. 신뢰도 문제가 있기 때문이다.

**당시 광고 디자이너들의 글씨 업무가 상당했을 듯하다.**
그래도 즐겁게 생각했지, 귀찮게 생각하지 않았다. 글씨에 따라서 광고의 완성도가 완전히 달라지니까. 글씨 쓰고, 사식 붙이는 일이 정말 많았다.

**당시 작업한 대표적인 광고 프로젝트를 설명한다면?**
1977년 제일제당의 아이미 론칭 광고를 들어야 할 것 같다. 삼성이 그룹 차원에서 미원을 잡아야겠다고 결심하고 진행한 프로젝트다. 조미료 시장에서 엄청난 싸움이 벌어지던 시절이었다. 제일기획에서 봉급은 받지만, 동료들이 내가 어디에서 근무하는지 모를 정도로 비밀리에 작업했다. 제판집에서 작업할 때도 문을 완전히 잠그고 했고, 작업 과정에서 나온 필름은 한 쪼가리도 남기지 않고 수거해 올 정도로 보안에 철저했다. 경쟁사가 쓰레기통 뒤질까 봐. 처음에는 된장을 개발한다고 해서 시작한 프로젝트인데, 말이 새어 나갈까 봐 나에게도 제대로 알려 주지 않은 것이다. 당시 식음 쪽에서 (세계적인 기준에서도) 광고 정립이 잘된 것으로 평가받던 깃코만이라는 일본 간장 브랜드의 자료를 많이 참조했다. 그 회사 광고가 굉장히 샤프했다. (광고를 보여 주며) 이 신문 광고가 아이미 론칭 광고다. 우리나라에서 캐릭터를 등장시킨 최초 광고로 알고 있다. 애들이 많이 좋아했다. 애들이 커서 시집갈 때까지 콘셉트를 맞춰 장기 캠페인으로 끌고 가자는 얘기까지 나왔는데, 그건 잘 안됐다. '아이미' 글자가 둥글둥글하다. 아기 천사의 모양과 심벌 패턴,

제품 용기 등과 조화를 이루도록 하기 위해서다. '아이미' 세 글자를 시안 단계에서 100가지 이상 쓴 것 같다. 밥 먹으면서도 그 세 글자만 생각했으니까. 하단 우측에 있는 심벌 패턴 역시 수백 개를 그렸다. 모양만 봐도 아이미라는 걸 알 수 있도록 해야 했다. 둥글둥글한 글자가 사각형 모듈 안에 들어가면 십중팔구 촌스럽게 보이기 때문에, 글자 사이의 공간과 획 형태를 가지고 수많은 경우의 수를 생각하면서 시안 작업을 했다. 그 끝에 최종적으로 결정한 형태가 바로 이 글자다.

**로고도 많이 썼다. 그중 하나를 소개한다면?**
(글자를 보여 주며) 조광페인트 로고다. 당시 옛 로고를 리뉴얼하기 위해 쓴 새로운 로고이며 여러 시안 중에 최종 채택된 것이다. 일반적인 글자는 세로획이 두껍고 가로획이 가는데, 여기서는 페인트를 옆으로 칠할 때의 붓 터치 모양을 응용해 가로획을 굉장히 두껍게 강조했다. 어쩌면 로고로서 안정감이 다소 부족할 수도 있지만, 친근한 느낌이 난다. 이런 형태를 구상하고 스케치해 원도를 형상화하는 것이 지난할 뿐, 물리적으로 저 열한 글자를 쓰는 것은 한 시간 반 정도밖에 안 걸린다. 이 시절에는 글자들이 좀 장식적이다. 사식으로는 표현할 수 없는 글자여야 한다는 게 일종의 불문율 같은 것이었다. 비교적 최근에 만든 로고는 아주 심플하다. 글자 형태가 시대를 따라간다는 얘기다.

**글씨 형태를 결정할 때, 디자이너 권한은 어느 정도였나?**
당시에는 기획(AE)보다 제작 팀의 권한이 강했다. 글씨 작업은 거의 디자이너에게 맡겨진 일이었다. 광고주를 설득하는 것도 디자이너가 쫓아가서 직접 하고 그랬다.

**나중에 인테리어와 디스플레이 일을 오래 했다. 앞으로의 계획은?**

인쇄 매체는 할 만큼 했고 클리오상까지 받았으니, 이제 내가 하고 싶은 걸 하고 싶었다. 오랫동안 인테리어를 하고 싶었다. 어릴 때 통영에서 올라와서 명동에 가 보니 바닥에 황홀하게 불이 들어오더라. 그때부터 이런 일에 대한 꿈이 있었다. 입체적인 게 좋았다. 그러다가 패션 회사 에스콰이어와 인연이 되어서 매장 인테리어와 디스플레이 일을 오래 했다. 지금 내가 미쳐 있는 것은 모션 그래픽이다. 영상 분야에서 아이디어로 승부 한번 보고 싶고 요즘 애들한테 지고 싶지 않다. 관심 있는 주제도 많기 때문에 언젠가는 30초짜리 만들어서 클리오에 다시 한번 출품하고 싶기도 하다.

인터뷰: 2014년 10월 7일, 서울

← 아이미
　　제품: 아이미
　　광고주: 제일제당
　　연도: 1977
캐릭터는 일러스트레이터 이복식이 그렸다. 서구적인 캐릭터인데, 당시 (서구 문화를 동경하던) 우리 사회의 시대상을 반영하는 이미지라고 생각한다. 대대적인 론칭 광고가 나간 이후 잠깐 경쟁사를 누르기도 했지만, 이후 조미료 회사들의 전략이 바뀌면서 캠페인이 지속되지 못했다.

↓ 학생복지 에리트
　　제품: 에리트 학생복지
　　광고주: 제일합섬
　　연도: 1974
제일기획 재직 초창기에 작업한 글자다. 책 펼침면이 둥글게 휘어 있는데, 그 곡선에 맞춰 글자가 자연스럽게 보이도록 썼다. 검은색 본문 글자는 사식 글자지만 약간 휘어지도록 수작업으로 붙였다. '에'의 'ㅇ'을 굳이 저렇게 썼다. 그냥 원형이면 너무 평범하니까 뭐든지 달라 보이도록 하는 게 중요했다.

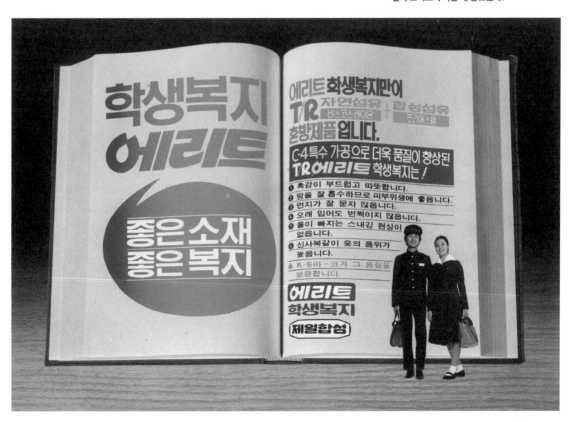

핫케익 가루, 도너스 가루

분류: 브랜드 로고

광고주: 제일제당

연도: 1977년

하루빨리 물 가난에서 벗어나야겠읍니다
제품: 기업 PR
광고주: 중앙개발
연도: 1977
광고가 재미있는 게, 카피가 괜찮으면
아이디어가 좋은 게 나온다. 저쪽에서 몇 명이
회의를 하는데 카피가 괜찮아 보였다. 카피 들고
집에 가서 잠 안 자고 시안을 만들었다. 그래서
나온 아이디어가 어항과 붕어다. 다음 날 아침에
시안을 국장한테 보여 줬더니 집어 던져 버리더라.
내일 조간신문에 나와야 하는 광고인데 이걸
어떻게 찍을 거냐고. 바로 시안 주워 들고
뛰어나가서 정확하게 3시간 만에 하나도 안
고치고 시안 그대로 사진을 찍어 왔다. 다시
국장에게 제출했더니 (아침에 집어 던진 시안이
완성된 사진으로 와 버리니까) 기도 안 차는지
뒤로 핵 돌아앉았더라고. 다음 날 신문에 그대로
나갔고, 뉴욕 클리오 광고제에서 상을 받았다.
전체가 식자 글자다. 헤드라인은 태명조.

PROGRAM
분류: 행사 고지 레터링
광고주: 전매청
연도. 1070
제2회 국제 인삼 심포지엄 카탈로그에 사용한
레터링과 일러스트. 인삼과 세계지도를
가지고 '2'를 만들었는데 레터링이라기보다는
다이어그램에 가까운 작업일 것이다. 인삼 꽃이
저렇게 생겼고, 이파리가 나올 때 다섯 개로
갈라지는 모양도 유의해서 그렸다. 영어도 직접
쓴 글자다. 당시엔 저렇게 생긴 영문을 찾기
힘들었다.

↑　y필터 브라운관—이코노칼라

제품: 이코노칼라 텔리비젼

광고주: 삼성전자

연도: 1980

텔레비전은 오래 쓰는 전자 제품이므로
기계적이고 신뢰성이 높은 글자를 써야 한다. 'Y
필터'라는 것은 기술적으로 특별한 것이 아니고
이런 용어를 광고에 사용함으로써 조금 더
앞선 기술을 가진 제품처럼 보이게 하기 위해
만든 것이다. 그래서 유난히 'Y필터' 글자를
강조하고 컬러로 채웠다. 사식에는 없는 글자고,
글씨들이 딱딱하면서 메커니컬한 느낌이 난다.
'이코노칼라'는 획 중간에 흰색 라인을 팠다.
특별한 의미가 있기보다는 새롭고 세련된 느낌을
내기 위해서 하는 것이다. '이코노칼라'는 일종의
브랜드 로고지만 수명은 그렇게 길지 않았고,
새로운 글자로 자주 갱신되었다.

→　삼미슈퍼스타즈 야구단, 청보 핀토스

분류: 캐릭터, 로고

광고주: 삼미, 청보

연도: 1982, 1985

프로야구 창립 구단 삼미슈퍼스타즈 야구단의
캐릭터와 로고 글자, 삼미슈퍼스타즈를 인수한
청보 핀토스의 심벌 캐릭터와 로고.

조광페인트공업주식회사
분류: 로고 레터링
광고주: 조광페인트
연도: 1984

로고와 심벌들
분류: 로고, 심벌마크, CI
광고주: 유공 외 다수
1982년 창립한 디자인 에이전시 한손 시절
만든 로고와 캐릭터, CI 작업.

# 석금호

석금호

1955년 경기도 광주생. 홍익대학교 응용미술과 및 동
대학 산업미술대학원을 졸업하고, 1978년부터 당시
김진평이 아트디렉터로 있던 〈리더스 다이제스트〉에서
일했다. 1984년 〈리더스 다이제스트〉 아트디렉터를
끝으로 회사를 나와 산돌커뮤니케이션의 전신인
산돌 룸 타이포그라픽스라는 소규모 폰트 회사를
설립했다. 1980년대 말부터 우리나라에 서체 시장이
싹트면서 산돌의 폰트 연구가 주목을 받기 시작한 이래
산돌커뮤니케이션은 한국을 대표하는 폰트 회사로
성장했다.

현재 수백 종의 서체를 보유한 산돌커뮤니케이션의
주요 서체로는 산돌제비체, 산돌명조체, 산돌광수체,
나눔고딕체, 삼성 전용 서체, 현대카드 전용 서체, 조선일보
및 중앙일보 등의 신문 전용 서체, 산돌네오시리즈 등이
있다.

석금호는 1970년대 한국 레터링을 주도한 세대의
막내이면서 디지털 시대의 한글 폰트 디자인을 개척한
선구자라 할 만하다.

**선생이 디자인계에 입문한 1970년대 후반으로 돌아가
보자. 그때는 한국 레터링의 황금시대라고 할 만한데, 왜
이렇게 많은 레터링이 나와야 했을까?**
지면 매체의 광고를 위해 글자를 거의 손으로 그렸던
시절이다. 광고뿐만 아니라 다양한 분야에 필수
불가결하게 레터링이 사용되었다. 유행 차원의 문제가
아니다. 당시에는 방법이 이것밖에 없었다. 시대적인
환경이 레터링을 하지 않으면 헤드라인을 표현할
방법이 없었다고 보면 된다. 물론 사진식자는 있었지만,
간단히 말하면 사진식자는 명조와 고딕이 중심이었고
기껏해야 굵은 서체인 빅체, 그래픽체 같은 일반적인
성격의 서체 외에는 별다른 헤드라인용 서체가 없었다.
사진식자 서체로 본문을 쓰는 건 문제가 없었지만 요즘
말하는 디스플레이체, 즉 메시지를 강하게 전달하고자
할 때 사용할 만한 임팩트 있는 글자를 사진식자가
지원하지 못했다. 당연히 레터링을 할 수밖에 없었다. 나
이전에 선배들의 레터링 작업이 이미 활발했다. 내가
〈리더스 다이제스트〉에 입사하기 전에 이미 김진평
선생님이 나보다 먼저 〈리더스 다이제스트〉를 통해
한글을 연구하면서 깊은 애정을 가지고 많은 레터링을
남기셨다. 또 한 분은 김진평 선생님과 같은 연배인 황부용
선생님이다. 이분이 〈황미디엄〉이라는 책을 내셨다. 거의
폰트라고 해도 좋을 만큼 완성도 있는 레터링 작업이었다.
나보다 앞서서 주목할 만한 한글 레터링 작업을 남긴
분들이다.

**선생의 초기 이력에서 〈리더스 다이제스트〉 근무 경력을
빼놓을 수 없다. 여기서 한 일은 구체적으로 무엇이었나?**
아트디렉터였고, 편집 디자인 일체를 맡아서 했다. 나
말고도 디자이너 3명이 더 있었다. 〈리더스 다이제스트〉에
한글 레터링이 본격적으로 도입되었는데, 김진평 선생님이
자리를 잡아 놓은 것이다. 그런 상황이 자연스럽게 벌어질
수 있었던 것은 오리지널 영문판의 헤드라인이 상당히
개성 있고 수준 있는 모습을 보여 줬기 때문이다. 따라서
한국어판도 거기에 걸맞게 좋은 모양의 한글로, 내용을
충분히 반영하는 이미지를 글자로 표현하고자 하는 열망이

사랑과 우정의비결

6cm 1개

멋진 신세계

1.4cm

관능적이고 매혹적인 실크

프란쳇담 카르멘

크리스마스와 고양이

서울디자인
아카데미

있었다. 그 일을 김진평 선생님이 애정을 가지고 하신 거고, 그 뒤를 이어 내가 타이틀 디자인을 심도 있게, 심혈을 기울여서 개발했다.

**당시는 컴퓨터를 디자인에 이용하지 않던 시기였다. 레터링에는 무슨 도구가 필요했나?**
그 당시 사용하던 레터링 도구들을 전부 수집해 놨다. 경기도 헤이리에 있던 한글 박물관('한글틔움'이란 이름의 한글 문화 공간)에 전시하기도 했는데, 운영난 때문에 문을 닫아 현재는 잠정적으로 창고에 보관하고 있다. 레터링에는 일단 여러 굵기의 로트링 펜이 필요하다. 그다음 곧은자, 삼각자, 운형자, 동글원자, 타원자 등 각종 자가 필요하다. 유리봉 두 개를 묶은 형태의 유리홈자도 중요한 레터링 도구다. 유리봉 두 개를 묶으면 가운데 홈이 생긴다. 이것을 지지대로 삼아 선을 긋는 것이다. 아주 가는 세필이 있다고 치자. 세필은 너무나 부드러워서 직선을 그을 수 없다. 그런데 유리홈자를 지지대로 삼으면 곧은 직선을 그릴 수 있다. 당시엔 직선을 모두 그렇게 세필로 그렸다. 숙련된 사람은 유리홈자와 세필로 곡선도 그렸는데, 손과 펜의 움직임을 조절하면 굉장히 미려한 곡선을 표현할 수 있다. 또 필요한 도구로는 로트링 펜이 없을 때 썼던 오구, 그리고 0.1mm 정도의 극도로 얇은 선이 나오는 먹펜이 있다. (자유롭게 굽혀 곡선을 그릴 수 있는) 곡선자는 지금도 일본에서 팔더라. 몇 세트 사서 우리 디자인 팀에 주고, 나도 한 벌 옆에 두고 있다. 그 외 글자를 수정할 때 쓰는 화이트 물감, 다양한 세필 따위가 당시 레터링할 때 쓰던 기본 도구다. 마지막으로 연필 스케치 할 때 쓰는 얇은 모눈종이와, 실제로 로트링 펜으로 아웃라인을 그리고 먹물을 칠할 때 사용하는 두꺼운 대지도 물론 필요하다.

**당시의 레터링 작업 프로세스에 대해 알려 달라.**
가장 먼저 아이디어 스케치를 한다. 아이디어 스케치는 콘셉트를 이해하고 그걸 글자로 어떻게 시각화하겠다는 계획이라고 보면 된다. 아이디어 스케치가 확정되면 실사이즈 모눈종이에 연필로 정교하게 설계를 한다. 아주 정교한 작업이므로 '설계'라고 표현하는 게 맞다. 설계가 끝나면 이것을 대지에 똑같이 옮긴다. 1:1 사이즈로 아웃라인을 그리는데, 이때 유리홈자 등 모든 도구가 필요하다. 0.1mm 먹펜으로 유리홈자를 이용해 아웃라인을 그린 후, 글자 속을 먹으로 채울 때, 펜으로만 작업하면 실수할 가능성이 너무 크다. 이 경우에도 유리홈자를 이용해 아웃라인 안쪽을 조금씩 굵은 선으로 채우는 식으로 작업해야 한다. 이 작업이 다 끝나면 원도가

마련된 것이다. 이 원도를 스탯 카메라(stat camera)라고 하는 대형 카메라로 촬영해 필름을 만든다. 이 필름을 확대경에 장착해 인쇄할 때 필요한 사이즈에 딱 맞도록 조절한 후 인화지를 만들었다.

**'설계'를 대지에 옮길 때는 앞으로 수정이 없다는 걸 전제하고 작업을 하나?**
당연하다. 거의 수정이 없다. 아이디어 스케치 단계에서 이미 여러 번 수정을 했으니까.

**아이디어 스케치에 필요한 시간은 대략 어느 정도인가?**
글자 모양이 어떤 것이냐, 몇 글자냐에 따라서 편차가 아주 크다. 타이틀 대여섯 자를 기준으로 한다면 스케치에 하루 정도 걸렸던 것 같다. 완벽하게 스케치가 끝날 때까지. 물론 변수가 상당히 많다. 빨리 끝나는 경우도 많고, 수정이 반복되면 하루로 부족할 수도 있다.

**레터링만을 담당하는 전문 인력이 있었나? 아니면 디자이너가 레터링 작업을 겸하는 식이었나?**
당시 신문사에는 도안사가 있었다. 도안사는 신문에 필요한 레터링을 전문적으로 담당하는 사람이다. 꼭지 이름이라든지, 토막 기사에 사용하는 자잘한 글자나 그림이 꽤 있었는데, 이게 다 도안사의 업무 영역이다. 〈리더스 다이제스트〉나 다른 잡지에서는 아트디렉터나 디자이너가 직접 레터링을 했다. 누군가 보조적으로 도와줄 수는 있지만 콘셉트 스케치는 전적으로 디자이너가 맡아서 했다. 광고 문안 레터링도 광고대행사 디자이너들이 아마 직접 그리지 않았을까? 신문사에만 도안사가 있었으니까. 도안사의 역할은 전문 디자이너의 역할과는 상당히 달랐다고 봐야 한다.

**레터링 작업에 임할 때 영감을 어디서 얻는 편이었나?**
기사의 내용이 결국 영감의 원천으로 작용하기 때문에 그것을 어떻게 해석할 것인가라는 문제가 무엇보다 중요한 것 같다. 기본적으로는 논리적인 작업이지만 감성도 따라야 하는 일이다. 레터러의 능력이란 것도 천차만별인데, 그 사람이 주제를 어떻게 바라보는가, 어떻게 느끼는가, 보는 이의 감성을 자극할 만한 상상력이 있는가 같은 문제와 결부되어 있기 때문이다.

당시 〈리더스 다이제스트〉 안에서는 레터링 작업 시 디자이너에게 자율성을 어느 정도 줬나?
누가 간섭할 일이 아니다. 그냥 디자이너의 일이었다고 보면 된다. 광고 레터링은 아무래도 이해관계자가 많으니까 논의하는 단계가 복잡했을 텐데, 우리는 전혀 그렇지 않았다. 독립적으로 일을 했다.

당시 레터링은 어느 분야에나 쓰였다. '누구의 레터링이 훌륭하다'는 식의 이야기는 없었나?
들어 본 적이 없는 것 같다. 사회적으로 이슈가 되어야 이 분야의 스타도 생기는데, 그런 분위기는 분명히 아니었다. 무슨 일이 회자하려면 정보가 흘러 나가야 한다. 지금처럼 사회관계망서비스(SNS)가 있는 것도 아니어서, 누가 무슨 작업을 하는지 알 방법이 없었다. 업계 안에서도 분야가 서로 다른 데다가 교류도 없고, 정보를 알 수 있을 만한 미디어도 부족했기 때문에 거의 존재를 몰랐다고 봐야 한다. 영화 분야도 보면 영화 타이틀 레터링 작업이 활발했지만 그리 큰 관심을 받지 못하는 형편이었다. 지금은 디자인이 세간의 관심거리가 되는 주제이지만 그때는 디자인에 대한 사회적 인식이 아주 낮은 상태였기 때문에 뭘 보고 '디자인이 멋있다'란 생각조차도 하지 못했다. 오늘의 기준으로 그때를 상상하면 안 된다.

우리나라의 역대 레터링을 조사하다 보면 1980년대 중반 이후 레터링의 사용 빈도가 급격하게 줄어든다. 왜 그랬을까?
80년대 중반 이후 레터링이 사라진다. 사진식자에 더 많이 의존하게 됐고, 그 이후 디지털 활자가 나오면서 폰트 사용이 증가함에 따라 레터링과 같은 아날로그 작업이 자연스럽게 없어지게 된 거다. 우리나라는 뭔가 새로운 것이 나오면 기존의 것은 싹 내다 버린다. 그래서 소중한 것조차도 남아 있지 않게 된다. 과감하게 돌아서는 한국인의 기질과 관련이 있는 것 같다. 컴퓨터가 나오자 레터링과 같은 아날로그 디자인은 전혀 쓸모없는 것처럼 여겨졌다. 이런 세태가 글자 문화에도 영향을 준다. 메마른 디지털 활자가 대세가 되니까 정서적인 아름다움이 담긴 글자는 찾아보기 힘들다.

척박한 환경에서 오랜 기간 한글 작업을 해 왔다. 그 원동력은 무엇이었는지?
〈리더스 다이제스트〉에서 일을 열심히 하는 도중에 한글 서체가 일본에서 수입된다는 사실을 알게 됐다. 정말 열받아서 도저히 못 참겠더라. 자존심이 상해서. 물불 안 가리고, 아무것도 생각 안 하고 사표 내고 나와서, 한글

개발하겠다고 작은 작업실 하나 마련해서 시작했다. 〈리더스 다이제스트〉가 헤드라인 레터링 일감을 계속 내게 의뢰했다. 한 달에 60자가량 납품을 해서 그것으로 생활했다. 수입이 없어서 3년 동안 삼시 세끼 라면만 먹고 살았다. 한 번도 맛이 없다고 느낀 적이 없다. 측은하게 볼 필요는 없는데 정말 꿀맛 같은 세월을 보냈으니까. 가장 열정이 불타는 시간이었으니까.

현재 선생은 한국을 대표하는 폰트 회사의 대표가 되었다. 과거의 레터링 작업 경험이 서체를 만드는 데 적지 않은 영향을 줄 듯한데.
관련이 '대략' 있는 정도가 아니라 레터링이 현대 서체를 만드는 데 필수적인 기초가 된다. 이건 확신한다. 실제로 연필로 글자를 섬세하게 스케치할 능력이 없는 사람은 디지털 프로그램으로도 완성도 있는 선을 만들어 내지 못한다. 그렇기 때문에 기초라고 말하는 것이다. 예를 들어 아주 예민한, 거의 직선에 가까운 곡선 등은 디지털에서 표현이 힘들다. 일러스트레이터 프로그램에서 코너를 아주 미세하게 돌리는 것도 마찬가지다. 이게 디지털에선 안 된다. 아주 크게 확대해서 하면 되겠지만, 한계가 있다. 손 레터링에서는 정말 미세하게 돌릴 수 있거든. 정밀한 자유 곡선도 마찬가지다. 프로그램에서 점 찍어서 움직이는 것으로는 역시 한계가 있다. 그걸 완벽하게 연필 선으로 해결할 수 있는 사람이 좋은 폰트를 만들 수 있는 자질을 갖춘 사람이라고 나는 생각한다. 이런 점에서 레터링이 굉장히 중요하다. 폰트에 관해서라면 일본이 우리나라보다 앞서간다. 일본에선 몇 자가 됐든지 여전히 연필로 폰트 전체를 완성한다. 그 이후 연필 스케치를 스캔해서 디지털화하는 과정을 거치는 것이다. 100% 그렇게 한다. 우리 회사에서도 중요한 서체는 그렇게 한다. 그런데 젊은 사람들은 안 하려고 한다. 해 본 적이 없으니까.

수학적으로 완벽한 원을 그릴 수 있는데 왜 스케치를 하는가라는 의문이 나올 수 있다.
시각적으로 보이는 것과 기하학적인 것은 다르다. 그걸 보정을 해야 한다. 로마자 서체를 디자인할 때 기하학적으로 완벽한 원을 사용하는 경우는 극히 드물다. 완진한 원처럼 보여도 실제로는 보이는 게 다가 아닌 경우가 대부분이다. 여전히 컴퓨터가 해결하지 못하는 부분이 많다. 일본만 그런 게 아니라 세계적인 폰트 디자이너들은 연필 스케치를 확실하게 한다. 곧바로 컴퓨터에 라인을 그리는 사람치고 유명한 디자이너는 아무도 없다고 하면 믿겠나?

1960~70년대 한글 레터링이 근년 들어 젊은 디자이너들 사이에서 재발견되고 있다.

과거의 레터링에서 어떤 감성을 발견한 것은 높이 평가해야 할 것이고, 몇몇 디자이너들이 한글 레터링을 사회에 확산시킨 것은 지대한 공헌이라고 생각한다. 당시 직접 레터링 작업을 해 본 나로서는 이걸 리바이벌하겠다는 생각을 못 했다. 그저 자연스럽게 한 일이었으니까. 즉, 새로운 시각에서 이 글자들을 조명할 만한 거리감이 내겐 없었다.

최근엔 디자이너뿐만 아니라 일반인들 사이에서도 레터링에 대한 관심이 상당히 높다. 디지털 시대의 레터링, 그 중요성에 대해 결론 삼아 말해 달라.

우리가 옷을 고를 때, 스타일을 자신에게 맞추기 위해 섬세한 감각을 작동시키지 않나? 무의식적이든 의식적이든. 마찬가지로 어떤 주제를 글자로 표현할 때에도 바로 그런 감각을 동원해서 그 개성을 주제와 가장 잘 어울리도록, 사람의 마음을 움직일 수 있도록 세공한다. 요컨대 글자의 표정을 만드는 것은 이 사회를, 또 사람과 사람의 관계를 풍성하게 한다. 그런 면에서 개인의 감성을 섬세하게 드러내 주는 레터링 작업이 중요하다고 볼 수밖에 없다. 사회 전체적으로도 글자 모양의 차이를 인지하고 그것에 반응하는 감도가 상당히 높아졌는데, 이런 시대적인 흐름을 볼 때도 역시 디지털 활자보다 훨씬 더 섬세한 표정이 담긴 레터링 작업이 활성화되어야 한다고 생각한다. 관심이 더 많아져야 하고, 이런 종류의 아날로그 작업을 하는 젊은이들도 더 많아졌으면 좋겠다. 지나치게 컴퓨터에 의존하는 것은 사람들을 메마르게 하고, 우리가 사람들과의 관계 속에서 누릴 수 있는 행복의 감정을 잃게 할 수도 있다. 컴퓨터가 만들어 내는 차가운 기하학적 선에 매달리는 작업 방향으로 가면 안 된다. 그런 것들은 하나의 표현 도구로만, 제한적으로만 활용해야 할 것 같다.

인터뷰: 2014년 4월 1일, 서울

# 찾아보기

444

한글 레터링 자료집 1950 – 1989
2022년 5월 15일

기획: 김광철, 장우석, 김자라
북디자인: 장우석
도움: 송민선, 장수영, 정수진, 조지회, 권경림
제작: 세걸음

프로파간다
서울시 마포구 양화로 7길 61-6(서교동)
전화 02 333 8459
팩스 02 333 8460
www.GRAPHICMAG.co.kr

ISBN 978-89-98143-76-3

Hangeul Lettering Archive 1950 –1989
May 2022

Editors: Kim Kwangchul, Jang Wooseok, Kim Zara
Book Design: Jang Wooseok
Thanks to: Song Minsun, Jang Suyoung,
        Jung Soojin, Cho Jihoe, Kwon Kyunglim

propaganda press
61-6, Yanghwa-ro 7-gil, Mapogu,
Seoul, South korea
T. +82 2 333 8459
F. +82 2 333 8460
www.graphicmag.co.kr